HOW TO DRAW MANGA

新手快看！

零基礎漫畫素描入門

噠噠貓 著

前言 PREFACE

　　還記得第一次提筆時的感覺嗎？每一個喜歡畫畫的人，都是懷揣夢想的探險者，開拓著一個個不曾到過的地方。

　　畫畫不可能一蹴而就，雖然我們很努力地堅持，但總會遇到新的問題，有時候一個簡單的技巧或者貼心的演示，就能夠突破瓶頸。這套全新定義的「新手快看！」漫畫技法書對角色的繪製方式進行了多角度思考，對習慣性知識進行了修正和梳理，讓讀者建立起正確的繪畫習慣。本系列包括漫畫素描入門、Q版漫畫入門、古風漫畫入門和Q版古風漫畫入門四個主題。

　　四大特色讓漫畫學習之路更加輕鬆有趣！

（1）8個新手入門的共性問題，結合噠噠貓新手階段的困惑，告訴你解決這些問題的根本在哪裡。
（2）體例豐富、互動性強，不需要大量枯燥的文字閱讀，圖片化直觀詮釋細節知識點，快速瀏覽即可get重難點。
（3）一套書涵蓋了適合新手臨摹的各種題材和參考圖例，避免了到處找圖的麻煩。
（4）豐富的表情、靈活的動作、優美的服飾、百變的造型……打造喜歡的人物形象很easy！

　　在讀者執筆前行的路上，希望「新手快看！」系列能夠成為一幅地圖、一枚指南針。願讀者掌握知識、勤懇練習，早日畫出心中的最美風景。趕快翻開書，開始學習漫畫新手的必修課吧！

噠噠貓

目 錄 CONTENTS

CHAPTER 3

動起來！
讓角色栩栩如生

CHAPTER 4

百變服裝
隨心換

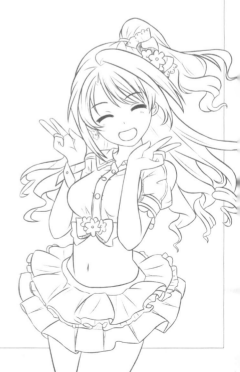

使用說明

大量精美插圖

本書使用了大量畫風可愛的插圖，在學習之餘還可以欣賞美圖。

內容豐富，學習輕鬆有趣

選用圖示化講解，以圖說圖，減輕了大量閱讀文字的壓力，讓繪畫學習從枯燥變得輕鬆有趣。

精準的知識點選取，講解易懂實用

大圖展示，參考臨摹

以圖示講解，
減少閱讀量

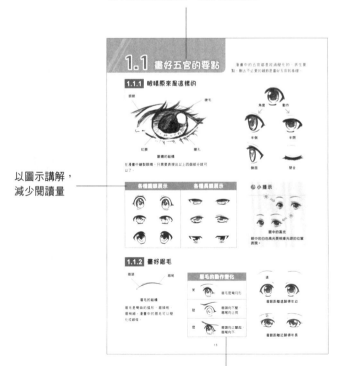

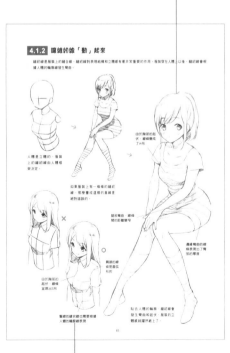

體例多變，講解有趣

正誤對比，繪畫誤區一目瞭然

note

Q1 繪製閃亮眼睛有什麼技巧？

想要畫出好看的眼睛，細節和比例都非常重要。增加細節可以讓眼睛看上去更精緻，讓整個臉部的比例更協調。

 → → 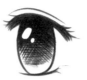 →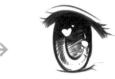

| 沒有細節的眼睛 | 加上雙眼皮 | 再來點睫毛 | 瞳孔和光斑立刻讓眼睛閃亮 |

圓形光斑	豎瞳光斑	橢圓光斑	閃光光斑
星形光斑	點狀光斑	三角光斑	心形光斑

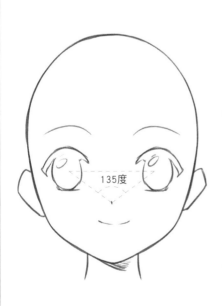

超萌的黃金角度

想讓臉部看起來可愛，就要讓眼睛和鼻子組成的角度足夠大，135度的夾角是最適合的角度。

長眼

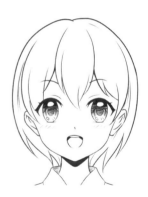

圓眼

三角眼

杏眼

只要保持這個角度，無論眼睛的形狀如何變化，人物的臉看起來都漂亮可愛。

Q2 我畫頭髮總是硬邦邦的怎麼辦？

女孩頭髮飄逸柔軟，這種質感如何表現大有門道。盡量少用直線多用曲線，保持線條的流暢度。

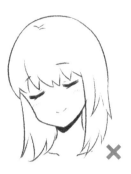

右邊的圖有更多的彎曲和弧度，讓頭髮立刻從硬邦邦的狀態變得更柔軟。

頭髮要一縷一縷地畫，而不是一根一根地畫。

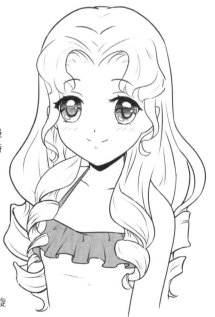

用分段的方法畫長髮

又長又軟的頭髮怎麼畫？可以採用分段的方法，先畫出一條長曲線的一段，再接著畫出另一段，這樣就可以畫出一條流暢的長曲線了。

大波浪髮型是將頭髮捲成S形，看起來顯得特別蓬鬆。

羅馬卷是將頭髮捲成旋轉的圓錐形。

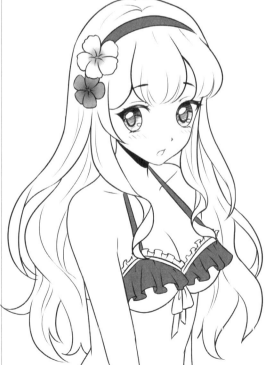

漫畫角色主要是美少女和美少年，大長腿是必不可少的。因此繪製時需要刻意改變一下人物的身體比例，讓腿變得更長。

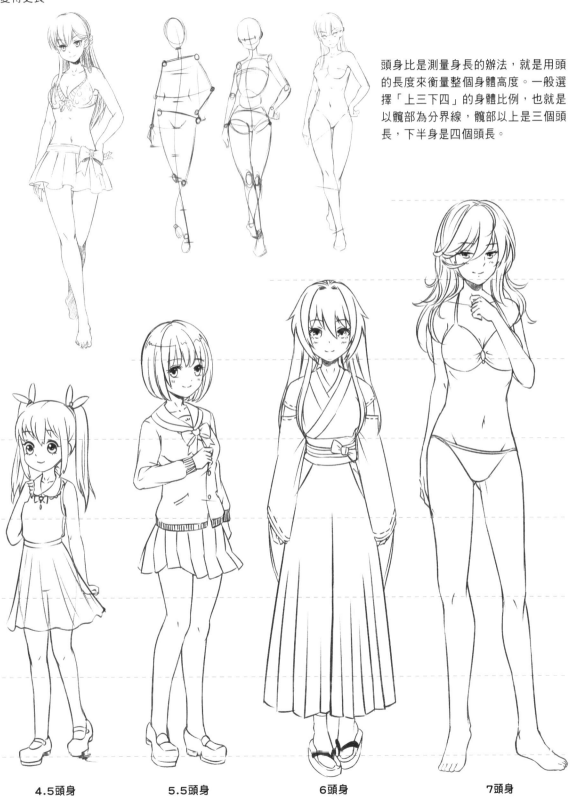

頭身比是測量身長的辦法，就是用頭的長度來衡量整個身體高度。一般選擇「上三下四」的身體比例，也就是以髖部為分界線，髖部以上是三個頭長，下半身是四個頭長。

4.5頭身　　　　　5.5頭身　　　　　6頭身　　　　　7頭身

Q4 為什麼我畫的胳膊像麵條？

人的手臂不是兩條平行的直線。肌肉和皮膚包裹著骨骼，讓人的手臂呈現出起伏變化的外形，顯得富有彈性，在彎曲的時候又表現出力量感。

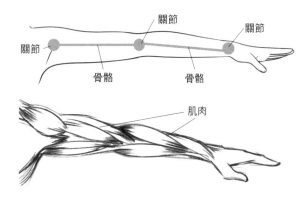

關節負責彎曲，骨骼支撐手臂，肌肉則讓手臂的輪廓擁有起伏變化。

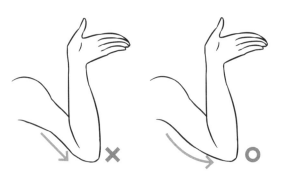

手臂彎曲時的肌肉向外鼓起，沒有變化或是向內凹陷都是錯誤的畫法。

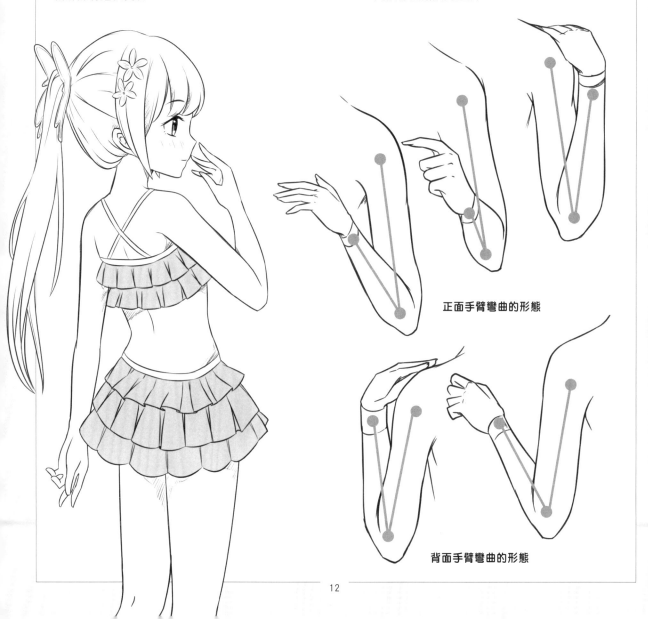

正面手臂彎曲的形態

背面手臂彎曲的形態

Q5　手怎麼也畫不好怎麼辦？

　　手是繪畫的難點，很多人在第一次畫手的時候無從下手，這其實很正常。首先需要做的是去瞭解手部結構，再分析它的運動規律，這樣就不會感到迷茫了。

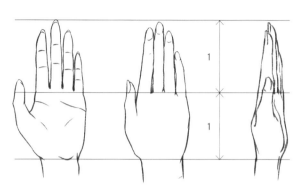

手掌和手指的長度基本是一樣的，而整個手的長度是頭部長度的三分之二。

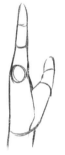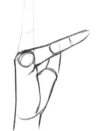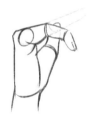

手背的骨節長度比掌心長，因此手指能夠自由地向手心彎曲。

各種手部動作

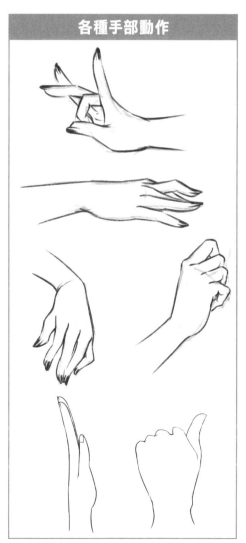

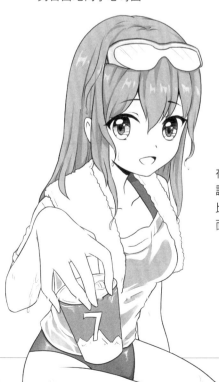

在有透視的時候，調整兩隻手的大小比例，可以增加畫面的氣勢。

Q6 動作僵硬不好看怎麼辦？

好的動作可以讓人物看起來更加優美，怎樣才能讓繪製的人物看起來不僵硬呢？這裡的關鍵點就是脊柱。

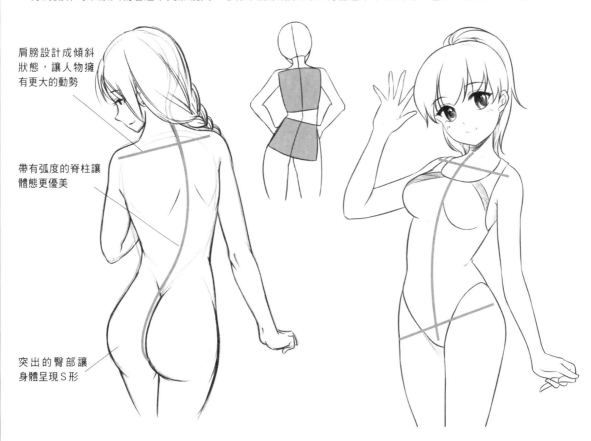

肩膀設計成傾斜狀態，讓人物擁有更大的動勢

帶有弧度的脊柱讓體態更優美

突出的臀部讓身體呈現S形

畫人體的時候可以找到肩膀、脊柱和臀部這三個關鍵位置。讓脊柱形成S形，肩膀和臀部從平行變成傾斜，人物姿態自然而然就變得優美了。

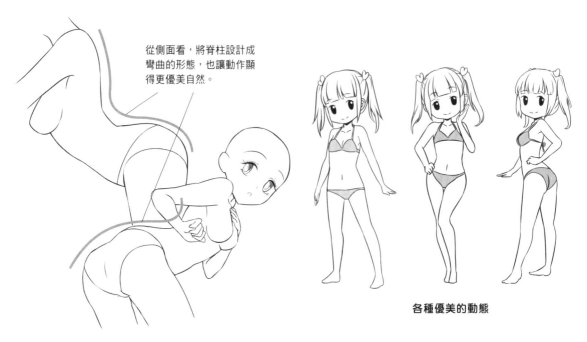

從側面看，將脊柱設計成彎曲的形態，也讓動作顯得更優美自然。

各種優美的動態

14

衣服穿在人物身上和沒穿在人物身上的狀態是完全不同的。由於人體的支撐，服裝被穿上後會從扁平的狀態變成立體的狀態，整個服裝展現出來的外形也變得不同。

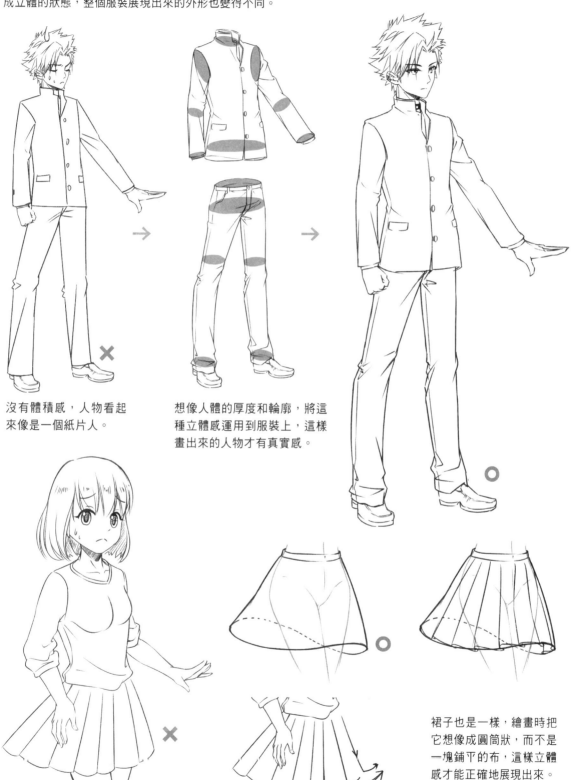

沒有體積感，人物看起來像是一個紙片人。

想像人體的厚度和輪廓，將這種立體感運用到服裝上，這樣畫出來的人物才有真實感。

裙子也是一樣，繪畫時把它想像成圓筒狀，而不是一塊鋪平的布，這樣立體感才能正確地展現出來。

Q8 如何才能畫出質感？

不同材質的物體看起來質感也大相徑庭。表現質感可以使畫出來的物品更加真實，排線、塗黑都是表現質感的常用方法。

無質感表現	原木	硬木
焦黑木頭	砂岩	頁岩
石板	岩石	鋼板
拉絲鋼板	不鏽鋼	草地

CHAPTER 1

繪畫第一步，從好看的臉開始

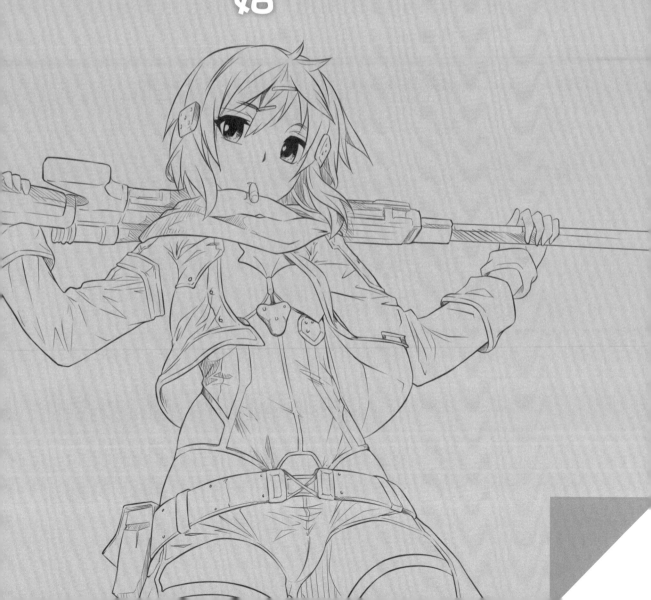

1.1 畫好五官的要點

漫畫中的五官都是經過簡化的，抓住要點，刪去不必要的細節是畫好五官的基礎。

1.1.1 眼睛原來是這樣的

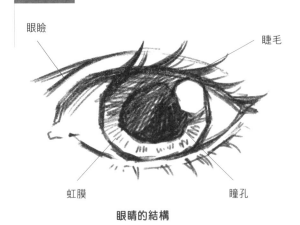

眼瞼
睫毛
虹膜
瞳孔

眼睛的結構

在漫畫中繪製眼睛，只需要表現出以上四個部分就可以了。

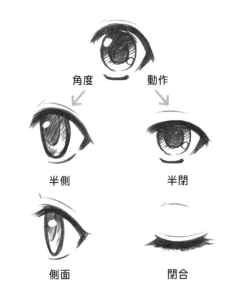

角度　動作

半側　半閉

側面　閉合

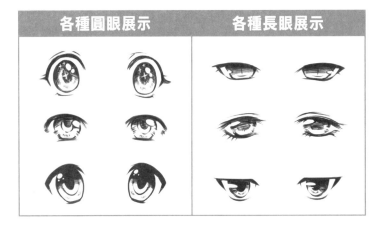

各種圓眼展示　**各種長眼展示**

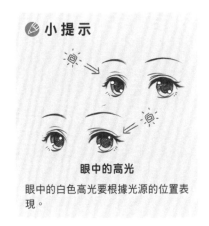

小提示

眼中的高光

眼中的白色高光要根據光源的位置表現。

1.1.2 畫好眉毛

眉頭
眉尾

眉毛的結構

眉毛是彎曲的弧形，眉頭粗、眉梢細。漫畫中的眉毛可以簡化成線條。

眉毛的動作變化

笑		眉毛是彎月形
怒		眉頭向下壓，眉尾向上挑
悲		眉頭向上皺起，眉尾向下

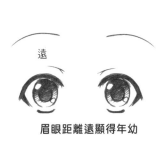

遠

眉眼距離遠顯得年幼

近

眉眼距離近顯得年長

1.1.3 男女眉眼大圖鑑

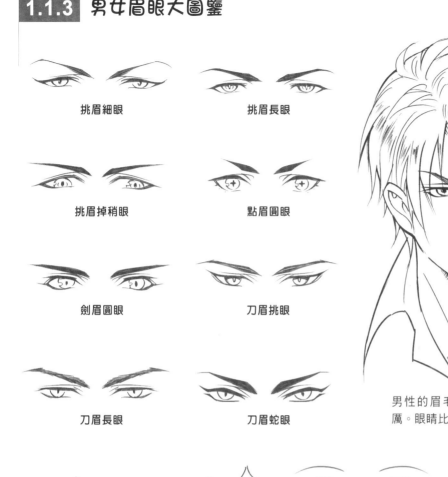

挑眉細眼　　　　　　挑眉長眼

挑眉掉稍眼　　　　　點眉圓眼

劍眉圓眼　　　　　　刀眉挑眼

刀眉長眼　　　　　　刀眉蛇眼

男性的眉毛比較平直，顯得凌厲。眼睛比較細長，瞳孔較小。

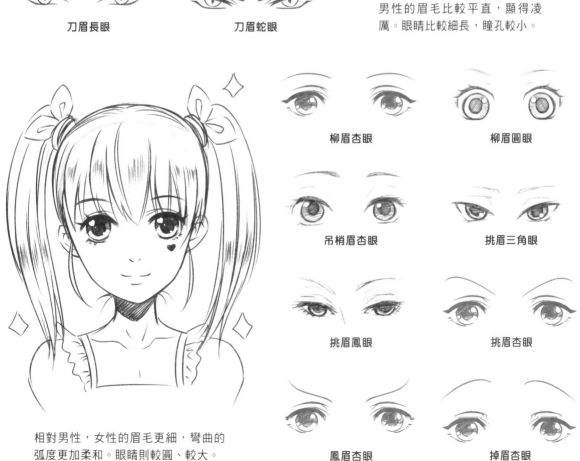

柳眉杏眼　　　　　　柳眉圓眼

吊梢眉杏眼　　　　　挑眉三角眼

挑眉鳳眼　　　　　　挑眉杏眼

鳳眉杏眼　　　　　　掉眉杏眼

相對男性，女性的眉毛更細，彎曲的弧度更加柔和。眼睛則較圓、較大。

1.1.4 漫畫鼻子大不同

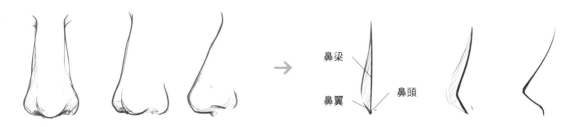

鼻梁

鼻翼　鼻頭

鼻子的結構

漫畫中的鼻子通常只畫出鼻梁的部分，鼻頭扁平化處理，變成了一個勾，鼻翼則完全被省略掉了。

✎ **小提示**

幾種漫畫中常見的鼻子

鼻子有幾種表現方法，只表現鼻頭的點狀鼻子、畫出一半鼻梁的短鼻子和鏈接到眉毛的長鼻子。

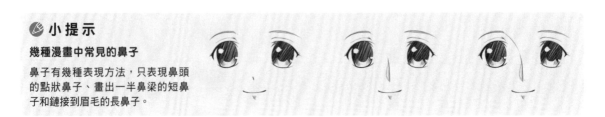

各種角度的鼻子

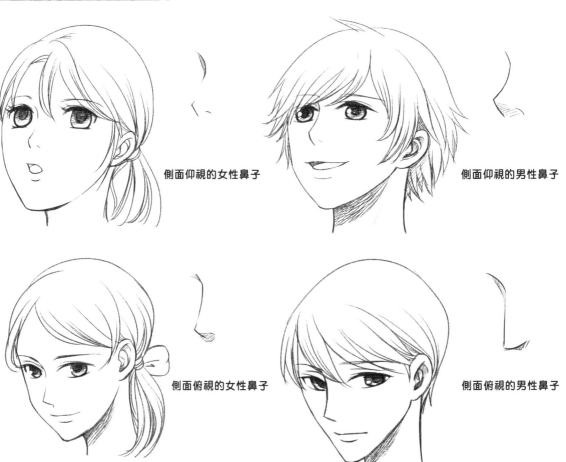

側面仰視的女性鼻子

側面仰視的男性鼻子

側面俯視的女性鼻子

側面俯視的男性鼻子

1.1.5 嘴巴不是一條線

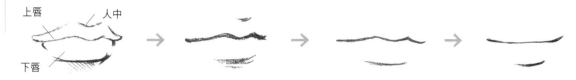

簡化嘴巴結構

根據畫風和自己的喜好,嘴巴的簡化分為幾個級別。保留大部分的嘴巴結構,只保留下唇或簡化為兩條橫線。

不同表情的嘴部動作

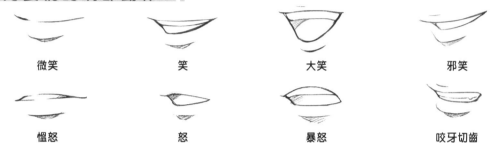

1.1.6 耳朵不止一個面

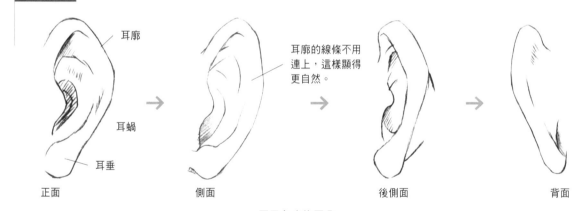

耳廓的線條不用
連上,這樣顯得
更自然。

不同角度的耳朵

耳朵是五官中簡化最少的一個,和真實的耳朵幾乎一樣,要注意不同角度下耳朵的不同表現。

耳朵的簡化和變形

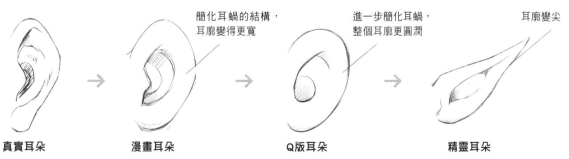

簡化耳蝸的結構,
耳廓變得更寬

進一步簡化耳蝸,
整個耳廓更圓潤

耳廓變尖

1.2 頭形帶來的五官變化

臉部的變化除了五官形狀外，頭部形狀和五官距離的變化也起著很重要的作用。

1.2.1 頭部可以這樣分解

臉部有著幾個關鍵的轉折點，分別是眼睛、兩頰和下巴，塑造不同臉型的關鍵就在這幾個轉折點上。繪畫時我們可以將頭部分解成簡單的幾何形，這樣可以更好地幫我們找出這些影響臉型的關鍵點。

頭部的結構

簡化頭部

分析我們的頭部，可以大致分成上半部的圓形和下半部的三角形。

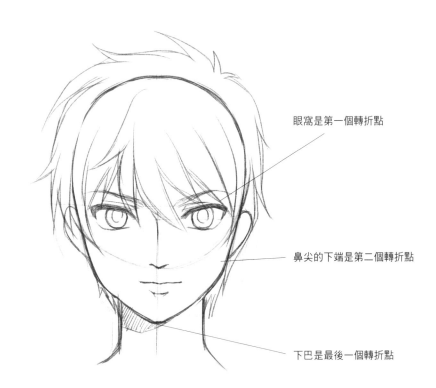

眼窩是第一個轉折點

鼻尖的下端是第二個轉折點

下巴是最後一個轉折點

可以看出來，頭部上半部分的圓形與臉型的關係不大，決定臉型的是下半部分的三角形。

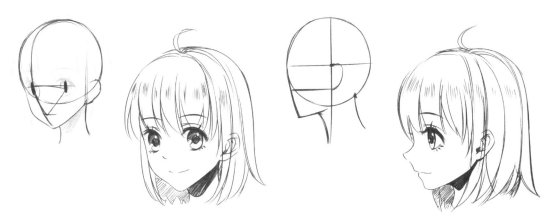

半側面的頭部

正面時眼窩對臉型的影響不明顯，半側面觀察時，可以看出眼窩位置對臉型的影響很大。

正側面的頭部

正側面時兩頰成一條弧線，連接著耳朵和下巴。

1.2.2 不同臉型的魅力

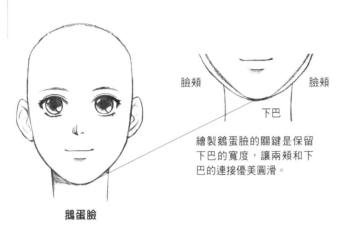

鵝蛋臉

臉頰　　臉頰

下巴

繪製鵝蛋臉的關鍵是保留下巴的寬度，讓兩頰和下巴的連接優美圓滑。

鵝蛋臉是一種比較圓潤的臉型，適合成熟的女性人物，顯得端莊大氣。

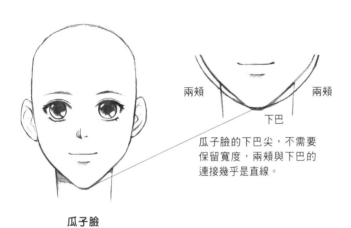

瓜子臉

兩頰　　兩頰

下巴

瓜子臉的下巴尖，不需要保留寬度，兩頰與下巴的連接幾乎是直線。

瓜子臉的下巴尖尖的，不論男女人物，瓜子臉型都會讓他們顯得漂亮精緻，是最常用的漫畫臉型。

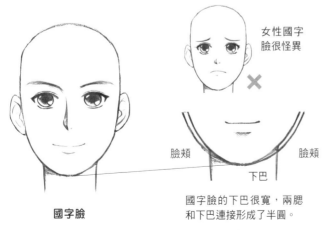

國字臉

女性國字臉很怪異

臉頰　　臉頰

下巴

國字臉的下巴很寬，兩腮和下巴連接形成了半圓。

國字臉就是我們平常說的方臉。這種臉型適合於男性人物，女性人物用國字臉比較奇怪。

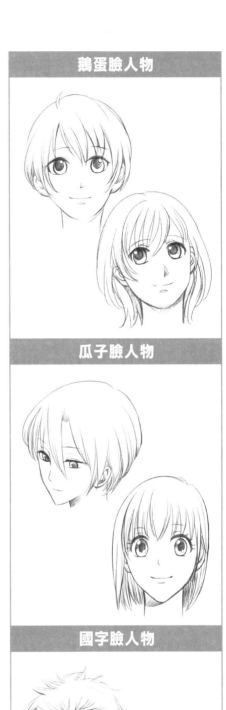

鵝蛋臉人物

瓜子臉人物

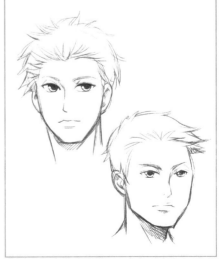

國字臉人物

1.2.3 什麼是三庭五眼

三庭五眼是臉部的長寬比，它並不是絕對的，但是卻可以在繪畫時提供參考的標準。根據三庭五眼畫出的臉會很好看。

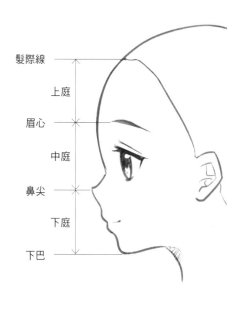

三庭

三庭是指臉的長度可以分成三等分。從髮際到眉骨、眉骨到鼻尖、鼻尖到下巴。

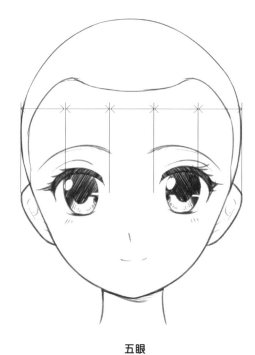

五眼

五眼是指臉的寬度，整個臉的寬度是眼睛長度的五倍。注意這個寬度包含了耳朵部分。

1.2.4 不同臉型全掌握

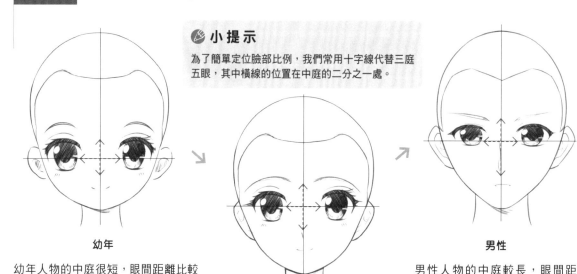

> **小提示**
>
> 為了簡單定位臉部比例，我們常用十字線代替三庭五眼，其中橫線的位置在中庭的二分之一處。

幼年

幼年人物的中庭很短，眼間距離比較寬，五官幾乎都集中在臉的下半部。

男性

男性人物的中庭較長，眼間距離較短，顯得英氣沉穩。

女性

女性人物的臉基本是標準的三庭五眼，整個臉龐顯得很秀氣。

1.3 表情讓角色有了靈魂

只畫出一張好看的臉遠遠不夠，適當的情緒和表情才能讓人物活起來。

1.3.1 喜

笑容是表現喜悅心情的表情。笑容帶給人的感覺是陽光、溫暖、蓬勃向上的，是一種積極的正面表情。

高興

特點是向下彎的眉毛和向上翹的嘴角。

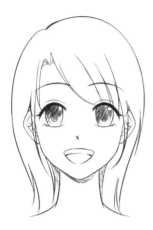 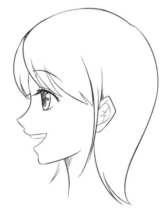 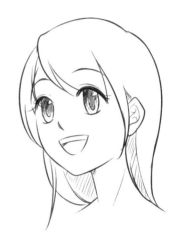

特別高興

笑容變得強烈時，眼睛閉起來，嘴巴張得更大。

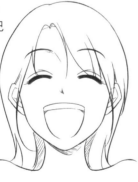 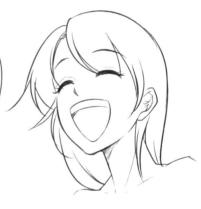

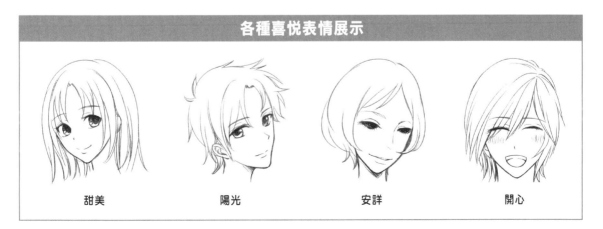

各種喜悅表情展示

| 甜美 | 陽光 | 安詳 | 開心 |

1.3.2 怒

怒是一種比較激烈的負面情緒，表現出生氣、煩悶等心情，因此怒的表情給人一種比較強烈的視覺衝擊力。

怒上心頭

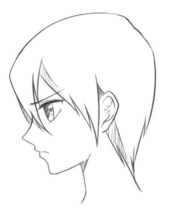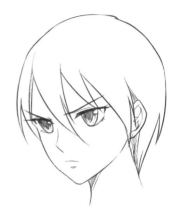

憤怒的特點是下壓的眉毛和向下的嘴角。

怒不可遏

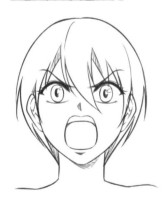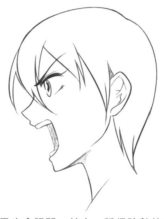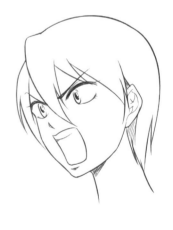

憤怒變得強烈的時候，眼睛會瞪大，嘴巴也會張開，給人一種很強勢的感覺。

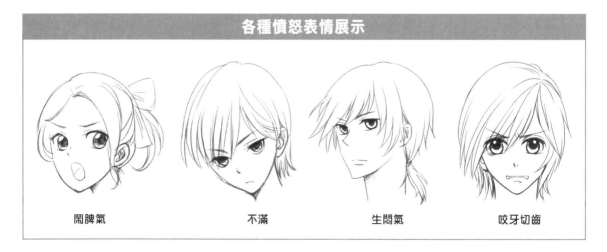

各種憤怒表情展示

| 鬧脾氣 | 不滿 | 生悶氣 | 咬牙切齒 |

1.3.3 驚

驚訝的程度也有大小之分，程度較小時表情的變化幅度小，反之，表情變化的幅度就較大。

出乎意料

 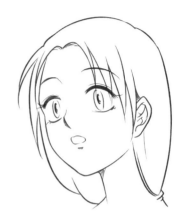

驚訝表情的特點是縮小的瞳孔和微微張開的嘴巴。

哇，驚呆了！

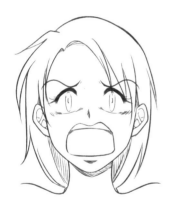 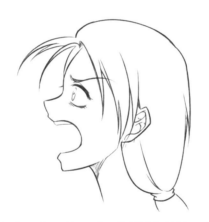 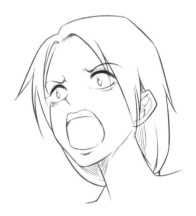

當驚訝的程度變大後，眉毛會皺起來。瞳孔縮得更小，為了增加效果可以在眼線加上一些陰影。

各種驚訝表情展示

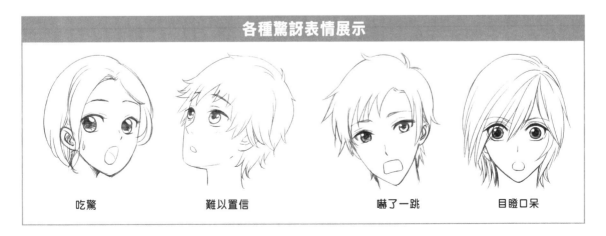

| 吃驚 | 難以置信 | 嚇了一跳 | 目瞪口呆 |

1.3.4 哀

哀傷的表情表現的是人們比較低落的一種情緒，給人一種陰鬱、憂愁的感覺。

哀傷

悲傷表情的特點是向下壓的眉頭和向下的嘴巴。

非常傷心

當悲傷更加強烈的時候，人物的眼睛會閉起來，眼角帶一點淚花。為了增加效果，可以將人物畫成埋頭的動作。

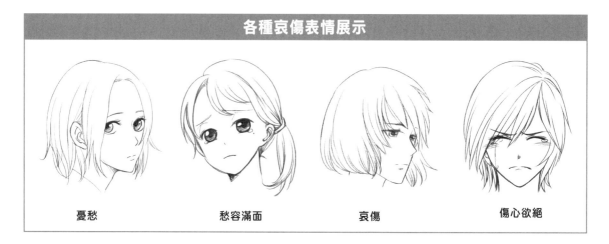

各種哀傷表情展示

| 憂愁 | 愁容滿面 | 哀傷 | 傷心欲絕 |

髮型對表現人物非常重要，由於它變化太多，我們要以點代面，用發散的思維來學習髮型的畫法。

1.4.1 畫頭髮一定要懂的基本結構

頭髮有一定的生長規律，並非看起來那樣複雜無序。在瞭解了這些基本的規律後，我們就可以輕鬆地去創造自己喜歡的髮型了。

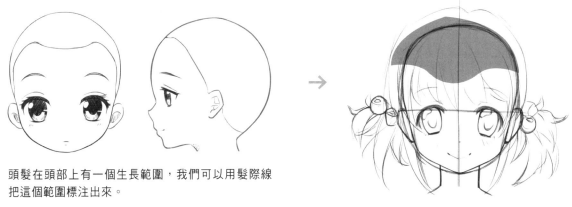

頭髮在頭部上有一個生長範圍，我們可以用髮際線把這個範圍標注出來。

在髮際線範圍畫出頭髮草稿，注意表現出頭髮的厚度。

小提示

髮型變化主要集中在瀏海和髮梢的位置。

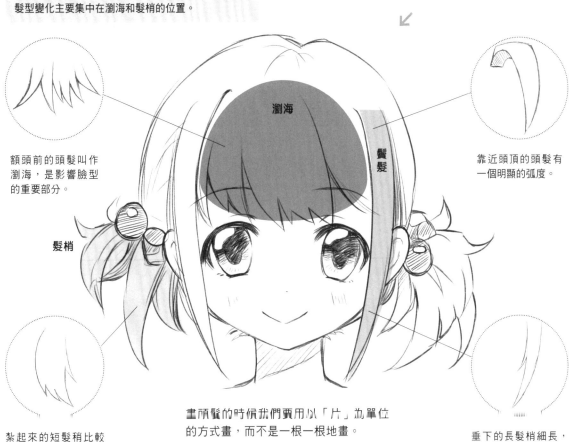

額頭前的頭髮叫作瀏海，是影響臉型的重要部分。

靠近頭頂的頭髮有一個明顯的弧度。

瀏海

鬢髮

髮梢

紮起來的短髮稍比較寬，顯得蓬鬆。

畫頭髮的時候我們要用以「片」為單位的方式畫，而不是一根一根地畫。

垂下的長髮梢細長，顯得飄逸。

1.4.2 通過頭髮質感改變形象

頭髮的質感是指軟、硬、卷、直這些變化。不同質感的頭髮會給人物帶來不同的感覺，讓同一個人物產生完全不一樣的氣質。

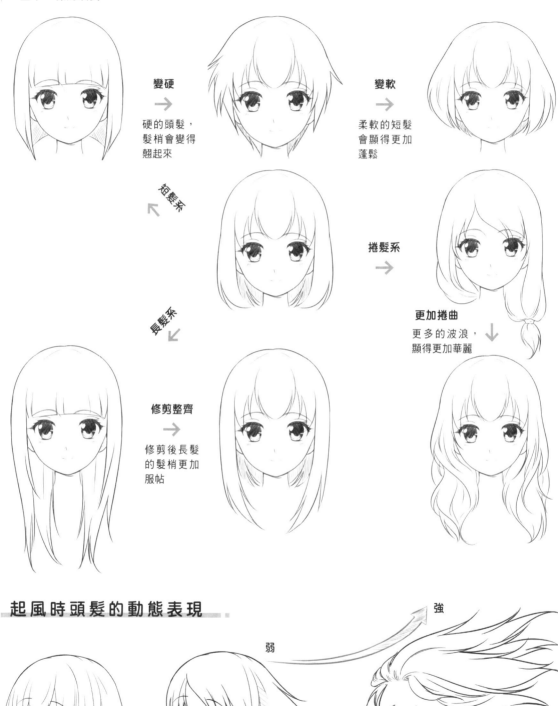

變硬
→
硬的頭髮，
髮梢會變得
翹起來

變軟
→
柔軟的短髮
會顯得更加
蓬鬆

短髮系

捲髮系
→

更加捲曲
↓
更多的波浪，
顯得更加華麗

長髮系

修剪整齊
→
修剪後長髮
的髮梢更加
服帖

起風時頭髮的動態表現

弱

強

1.4.3 高光與髮色的表現

高光和色澤也是繪製頭髮時不能或缺的一部分。高光可以讓頭髮看起來更加華麗、有質感，色澤的變化能營造出更多個性鮮明的角色。

高光

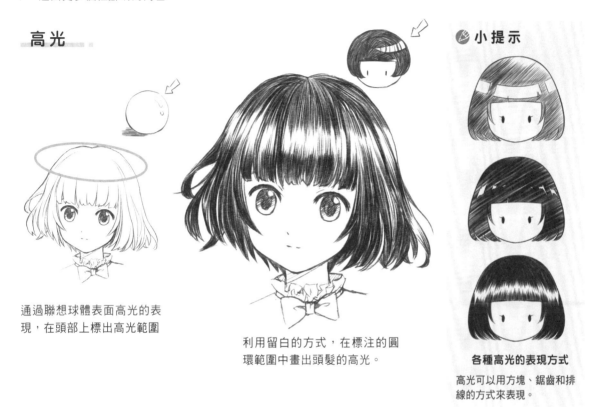

通過聯想球體表面高光的表現，在頭部上標出高光範圍

利用留白的方式，在標注的圓環範圍中畫出頭髮的高光。

🖊️ **小提示**

各種高光的表現方式

高光可以用方塊、鋸齒和排線的方式來表現。

髮色

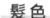

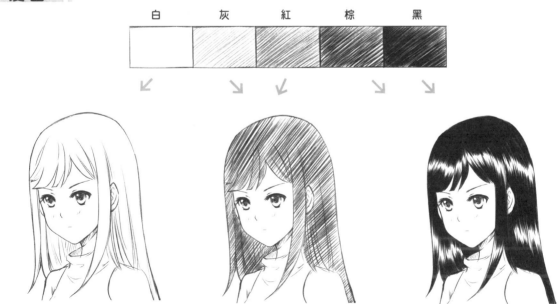

白	灰	紅	棕	黑

金色、銀色、白色等淺色系的頭髮都可以用留白表現。

灰色和紅色的頭髮可以用排線表現，灰色排線稀疏，紅色排線緊密。

棕色頭髮和黑色頭髮可以用更緊密的排線以及塗黑的方式表現。

1.4.4 帥氣的男性髮型

男性髮型以短髮為主，髮型的變化有限，改變主要體現在頭髮質感和瀏海上，把握這兩點基本上就可以畫出各種男性髮型了。

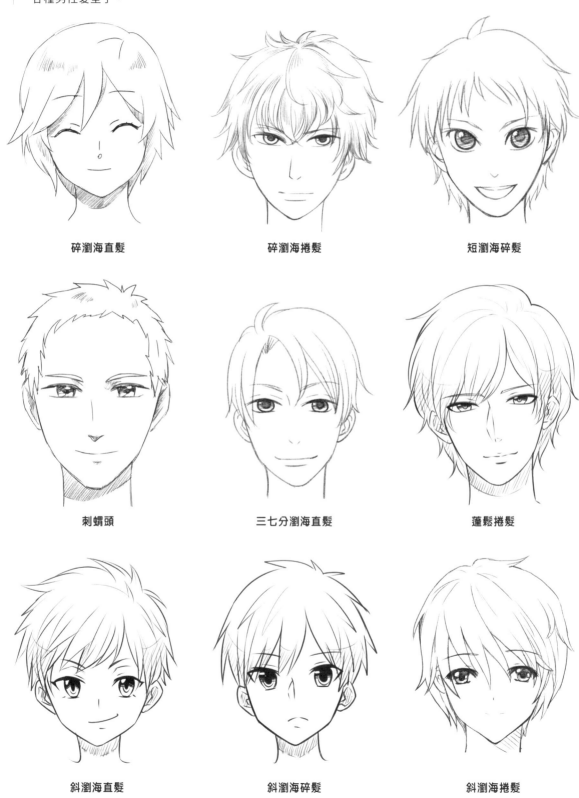

碎瀏海直髮

碎瀏海捲髮

短瀏海碎髮

刺蝟頭

三七分瀏海直髮

蓬鬆捲髮

斜瀏海直髮

斜瀏海碎髮

斜瀏海捲髮

1.4.5 華麗的女性髮型

女性髮型的變化比男性複雜得多，除短髮、長髮外還有盤髮、編髮等較為複雜的髮型，繪製的時候要在瞭解原理之後進行設計。

改變後腦頭髮

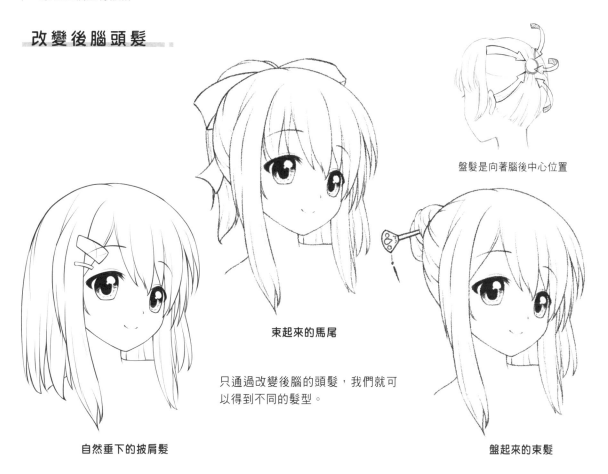

盤髮是向著腦後中心位置

束起來的馬尾

只通過改變後腦的頭髮，我們就可以得到不同的髮型。

自然垂下的披肩髮

盤起來的束髮

改變瀏海頭髮

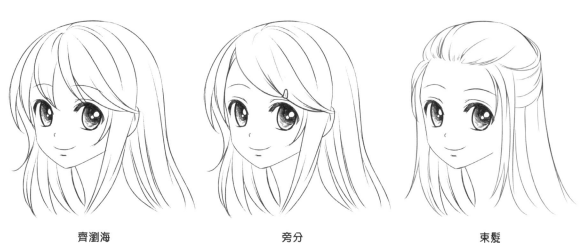

齊瀏海

遮住眉毛的齊瀏海，是非常青春靚麗的一種髮型。

旁分

分成兩部分的瀏海，顯得更加文靜。

束髮

完全露出額頭的束髮，展現出一種文藝感。

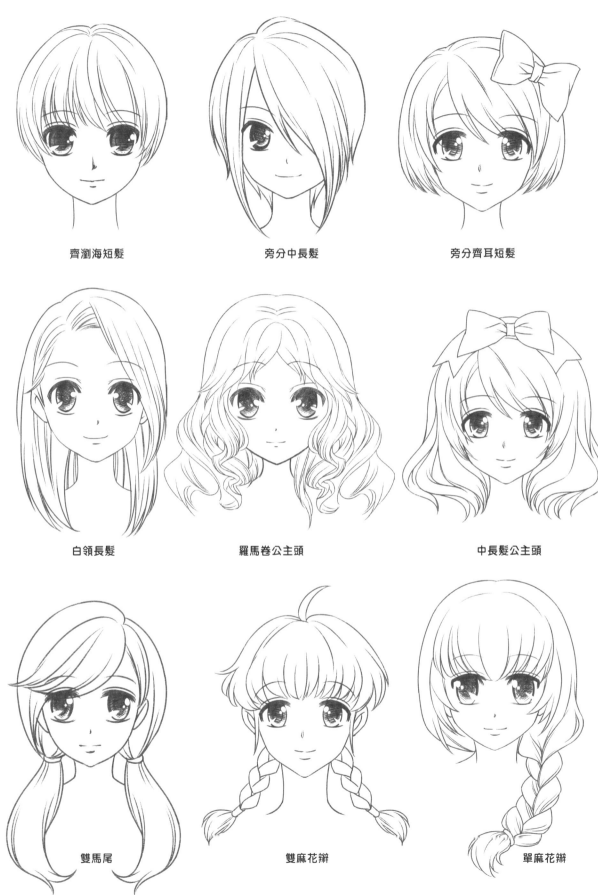

齊瀏海短髮　　　　　旁分中長髮　　　　　旁分齊耳短髮

白領長髮　　　　　羅馬卷公主頭　　　　　中長髮公主頭

雙馬尾　　　　　雙麻花辮　　　　　單麻花辮

1.5 各種角度讓頭部更生動

學會畫正面的五官只是第一步，掌握各種不同角度的臉部才是最終目的。

1.5.1 轉動找出最美角度

不同的角度下，人物的臉部會帶來完全不同的視覺感受。利用這一點可以選擇出最合適當前情景的臉部角度，讓人物與整個畫面氛圍更貼切。

轉動頭部

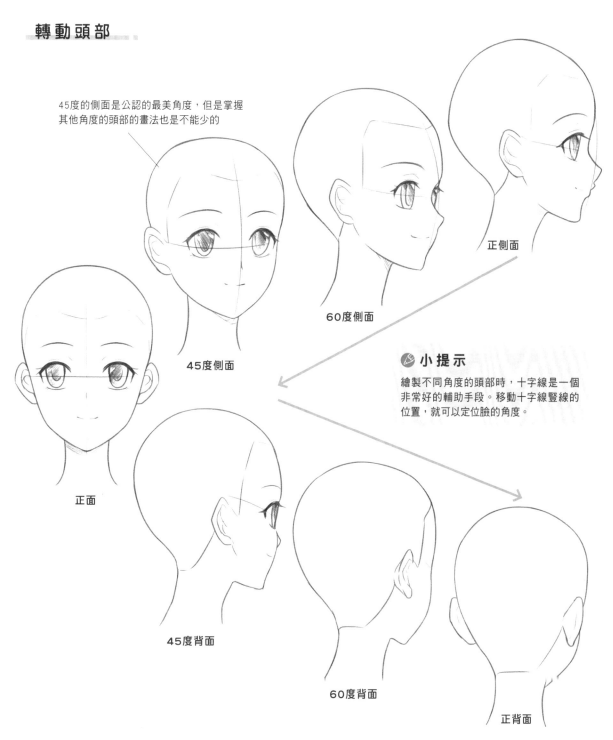

45度的側面是公認的最美角度，但是掌握其他角度的頭部的畫法也是不能少的

正側面

60度側面

45度側面

正面

小提示

繪製不同角度的頭部時，十字線是一個非常好的輔助手段。移動十字線豎線的位置，就可以定位臉的角度。

45度背面

60度背面

正背面

擺動頭部

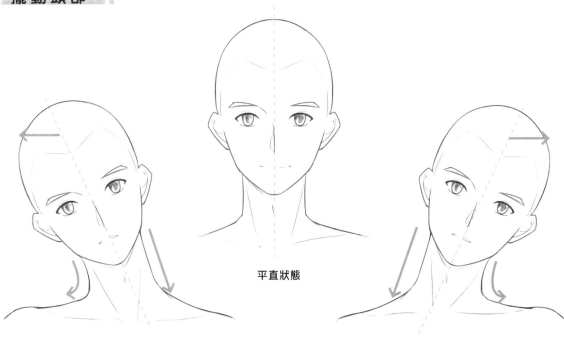

平直狀態

向右擺動

向右擺動的時候，左側脖子拉直，右側脖子彎曲。

向左擺動

向左擺動的時候，右側脖子拉直，左側脖子彎曲。

頭部除了用轉動的方式改變角度外，還可以通過左右搖擺的方式來改變角度。

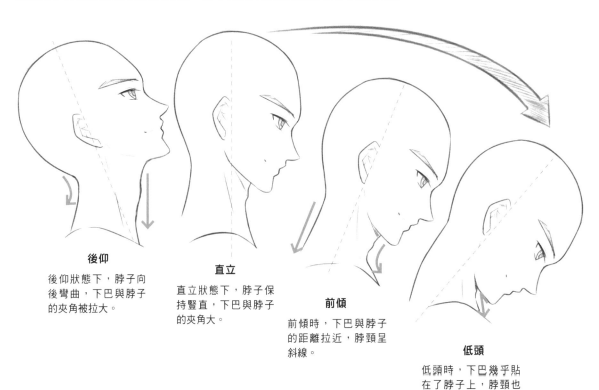

後仰

後仰狀態下，脖子向後彎曲，下巴與脖子的夾角被拉大。

直立

直立狀態下，脖子保持豎直，下巴與脖子的夾角大。

前傾

前傾時，下巴與脖子的距離拉近，脖頸呈斜線。

低頭

低頭時，下巴幾乎貼在了脖子上，脖頸也發生彎曲變形。

前後擺動則可以形成仰頭或低頭的動作。

1.5.2 抬頭低頭也要掌握

抬頭低頭動作涉及臉部的透視，因此會產生一些比較大的變形。對於初學繪畫的小夥伴來說是比較難的。不過不要著急，這裡會用一個比較簡單的方式教大家畫抬頭低頭動作。

迅速畫出抬頭與低頭

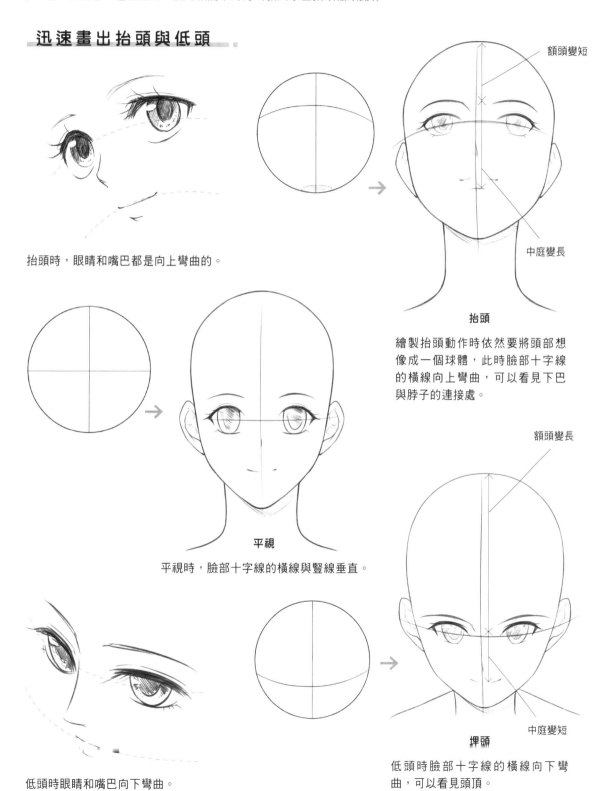

抬頭時，眼睛和嘴巴都是向上彎曲的。

額頭變短

中庭變長

抬頭

繪製抬頭動作時依然要將頭部想像成一個球體，此時臉部十字線的橫線向上彎曲，可以看見下巴與脖子的連接處。

平視

平視時，臉部十字線的橫線與豎線垂直。

額頭變長

中庭變短

低頭

低頭時眼睛和嘴巴向下彎曲。

低頭時臉部十字線的橫線向下彎曲，可以看見頭頂。

各種角度的抬頭與低頭

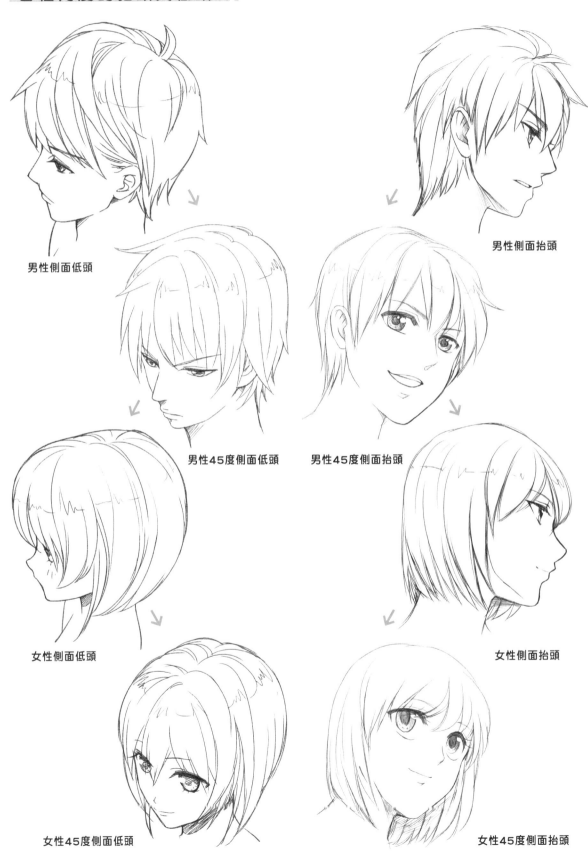

男性側面低頭

男性側面抬頭

男性45度側面低頭

男性45度側面抬頭

女性側面低頭

女性側面抬頭

女性45度側面低頭

女性45度側面抬頭

CHAPTER 2 畫好身體是有方法的

身體的比例就是頭身比,是用頭長去衡量身體其他部位的長度。

2.1.1 用簡化的骨骼瞭解頭身比

人體有206塊骨骼,這些骨骼的形狀結構各不相同,非常的複雜。在繪畫的時候完全可以簡化它們,用簡單的方式去對比參照,可以更方便我們瞭解人體的頭身比。

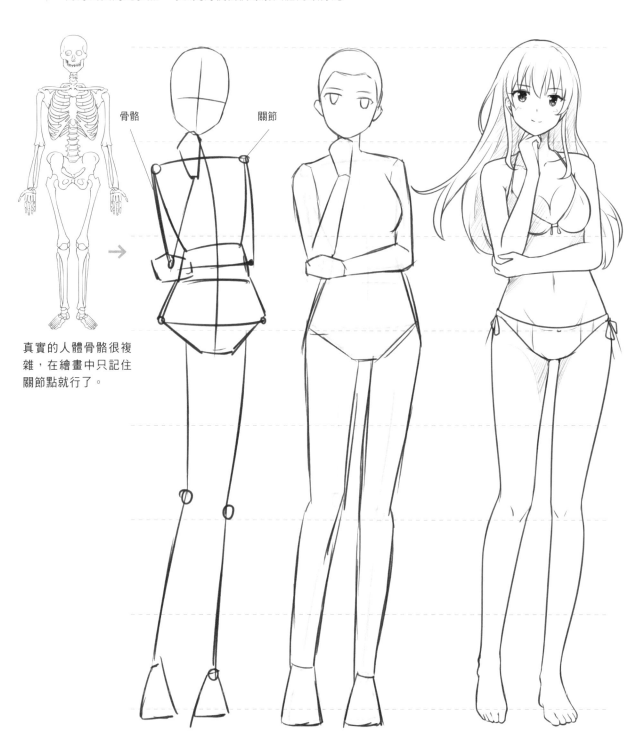

骨骼 關節

真實的人體骨骼很複雜,在繪畫中只記住關節點就行了。

2.1.2 動動頭身比就能改變年齡

通過改變人物的頭身比，我們就可以得到不同年齡的人物體型，越是年幼的人物頭身比越小。

女 性

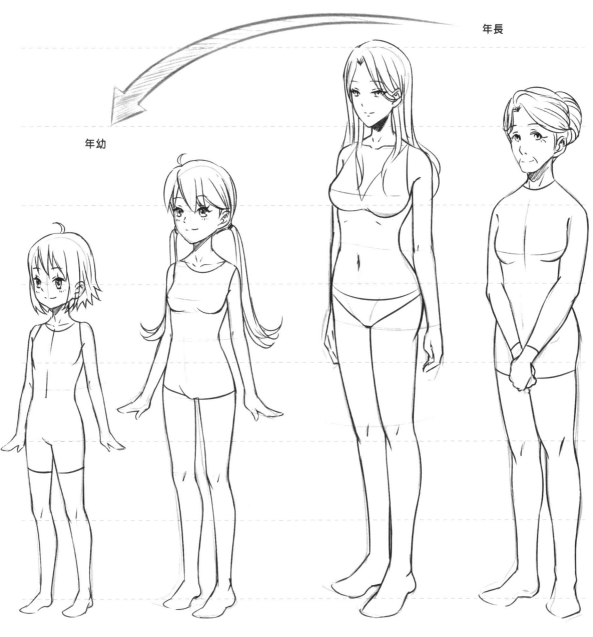

4.5頭身	**5.5頭身**	**7頭身**	**6.5頭身**
4～5歲的小女孩的頭身比，人物看起來顯得非常可愛稚嫩。	初中階段女孩的頭身比例，小蘿莉一般也是採用這個頭身比。	適用於成年女性的頭身比例，在女性中算是比較高的身形了。	人進入老年以後，身高反而會變矮，因此要比年輕人矮半個頭的高度。

男性

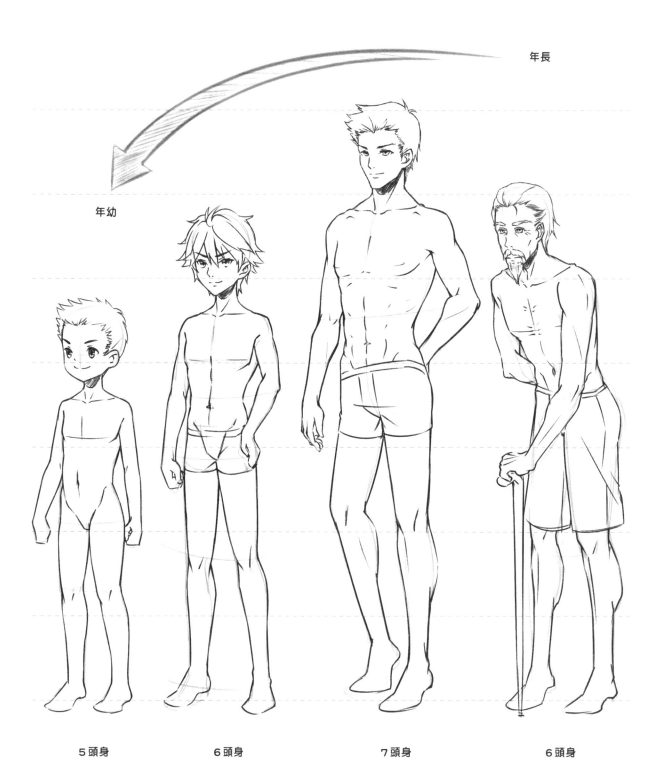

年長

年幼

5頭身

4～5歲的小男孩使用的頭身比，依然比女性高出半個頭。

6頭身

少年的頭身比，比少女人物多半個頭的高度，整體更加自然。

7頭身

成年男性的頭身比，人物顯得高大。

6頭身

老年人身形更矮，因此只有6頭身。

2.1.3 肩部也有比例關係

頭身比是不是僅僅表示人的身高比例呢？其實遠遠不止，肩膀的寬度和厚度也是和我們的頭身比有著密切的聯繫。

這是頭髮的厚度，不能計算為頭的長度。

頭長

男性的肩寬大約為兩個頭長。在測量頭身比的時候要注意除去頭髮的厚度。

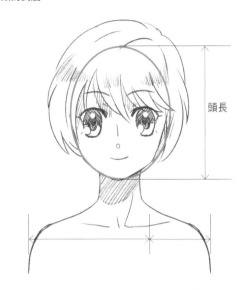

頭長

女性的肩寬是一個半頭長，因此女性的肩看上去比男性窄一些。

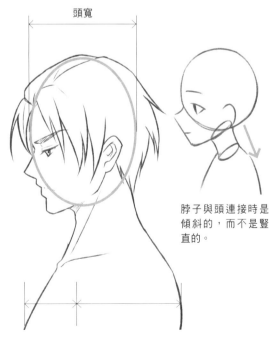

頭寬

脖子與頭連接時是傾斜的，而不是豎直的。

側面看，男性的肩膀厚度大約是一個半側面頭部的寬度，注意是寬度不是長度。

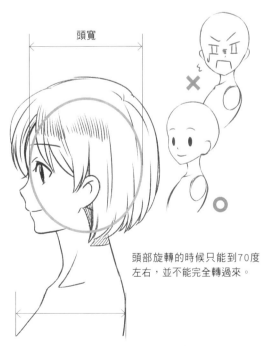

頭寬

頭部旋轉的時候只能到70度左右，並不能完全轉過來。

女性的肩膀厚度則是一個頭的寬度。因此女性的整個身體顯得更加纖細。

43

2.1.4 四肢的比例不能忽視

人體四肢長度是不是也有特定的比例呢？答案是肯定的，我們依然可以採用頭身比的測量方法來測量手臂的長度，根據這種方法繪製四肢，就不會出現不協調的情況了。

手臂和手的長度

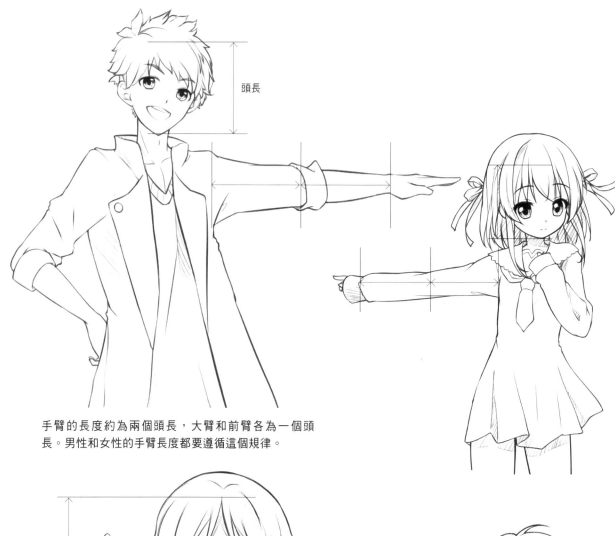

頭長

手臂的長度約為兩個頭長，大臂和前臂各為一個頭長。男性和女性的手臂長度都要遵循這個規律。

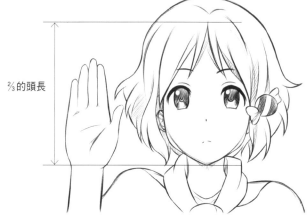

⅔的頭長

女性手掌的長度大約是頭部長度的⅔。在繪製年紀較小的人物時，手的長度可以畫成頭部長度的½。

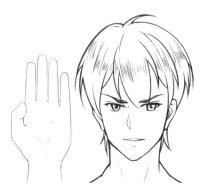

男性手掌比女性的大一些，大約為一個頭長。

腿 的 長 度

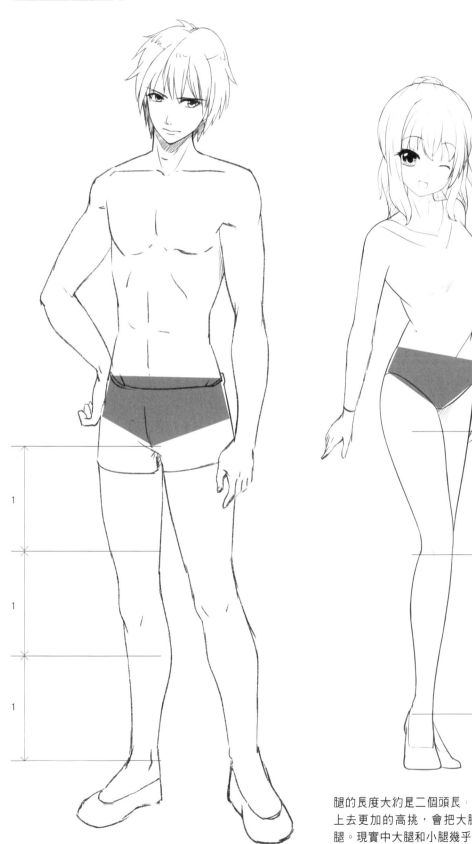

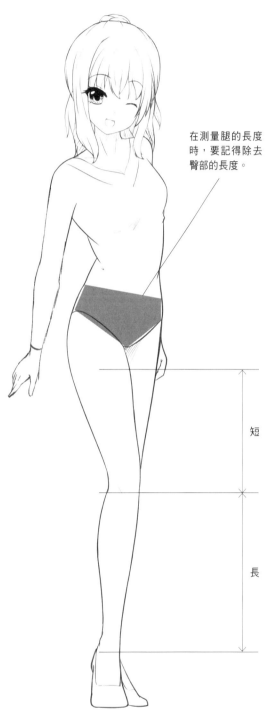

在測量腿的長度時，要記得除去臀部的長度。

短

長

腿的長度大約是二個頭長，在漫畫中為了讓人物看上去更加的高挑，會把大腿的長度設為略短於小腿。現實中大腿和小腿幾乎是一樣長的。

2.2 快速掌握肌肉結構

肌肉是組成人體的重要部分,人物的體型由它決定。

2.2.1 肌肉的基本結構

肌肉的詳細結構並不會出現在畫面中,但是人體表面的起伏和整個身體的立體感卻離不開對肌肉結構的掌握。

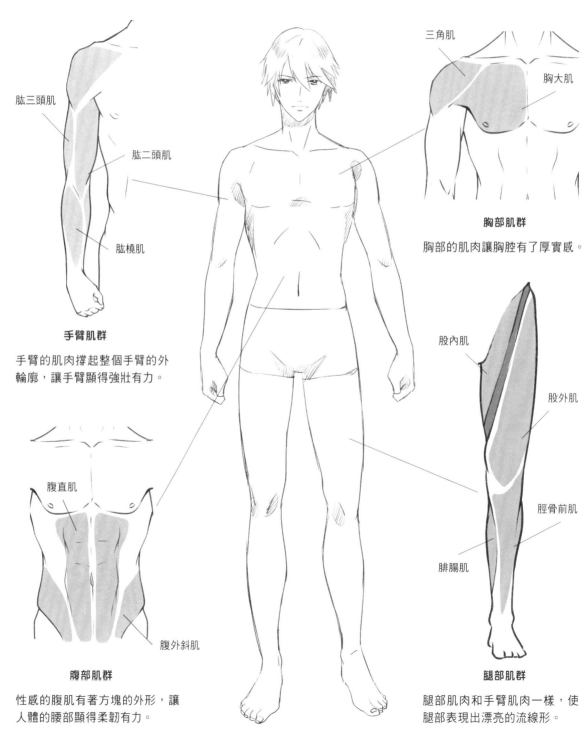

肱三頭肌

肱二頭肌

肱橈肌

手臂肌群

手臂的肌肉撐起整個手臂的外輪廓,讓手臂顯得強壯有力。

三角肌

胸大肌

胸部肌群

胸部的肌肉讓胸腔有了厚實感。

腹直肌

腹外斜肌

腹部肌群

性感的腹肌有著方塊的外形,讓人體的腰部顯得柔韌有力。

股內肌

股外肌

脛骨前肌

腓腸肌

腿部肌群

腿部肌肉和手臂肌肉一樣,使腿部表現出漂亮的流線形。

2.2.2 肌肉的遮擋關係

肌肉的遮擋關係，是指四肢與軀幹之間的前後遮擋關係。初學繪畫的讀者常常會搞不清楚這一點，讓畫出來的人體顯得彆扭，其實只用簡單的一條線就可以解決這個問題。

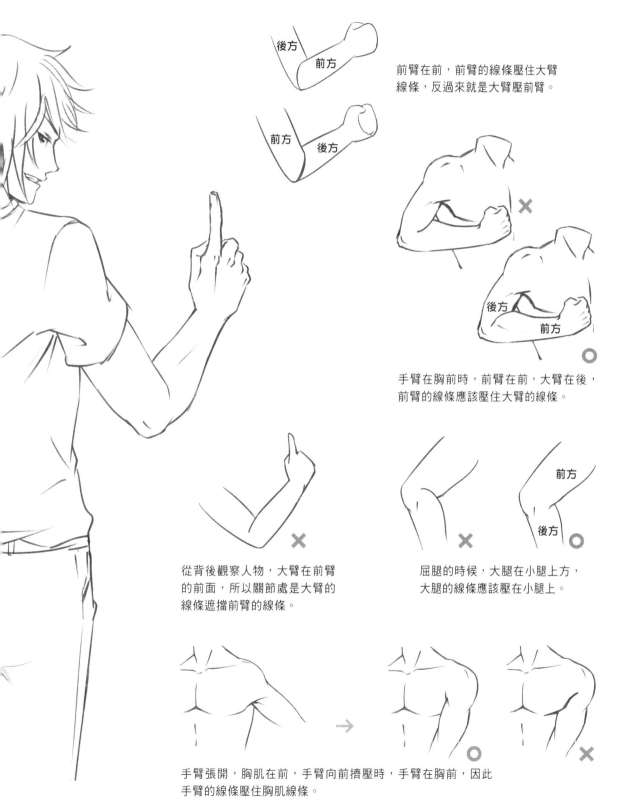

前臂在前，前臂的線條壓住大臂線條，反過來就是大臂壓前臂。

手臂在胸前時，前臂在前，大臂在後，前臂的線條應該壓住大臂的線條。

從背後觀察人物，大臂在前臂的前面，所以關節處是大臂的線條遮擋前臂的線條。

屈腿的時候，大腿在小腿上方，大腿的線條應該壓在小腿上。

手臂張開，胸肌在前，手臂向前擠壓時，手臂在胸前，因此手臂的線條壓住胸肌線條。

2.2.3 男女體型差異

男性和女性的體型是明顯不同的，繪製的時候千萬不能畫得完全一致。男性的體型更加高大挺拔，女性的身體顯得更加柔美小巧。

男性的肩膀更寬

女性肩膀窄

女性肌肉柔和，
手臂幾乎呈直線。

男性肌肉強健，手臂
有明顯的隆起。

男性的腿部
粗壯有力

女性的腿部纖
細，顯得沒有什
麼力度。

💡 **小提示**

男性女性的體型差異

男性的身體可以看作倒三角
形。女性的身體可以看作葫
蘆形。

男性體型

男性肩寬，腰、臀卻比較窄，
身體的輪廓沒有什麼起伏。

女性體型

女性肩窄，胸部和臀部突出，腰部
纖細。身體輪廓有明顯起伏。

不同角度男女體型對比

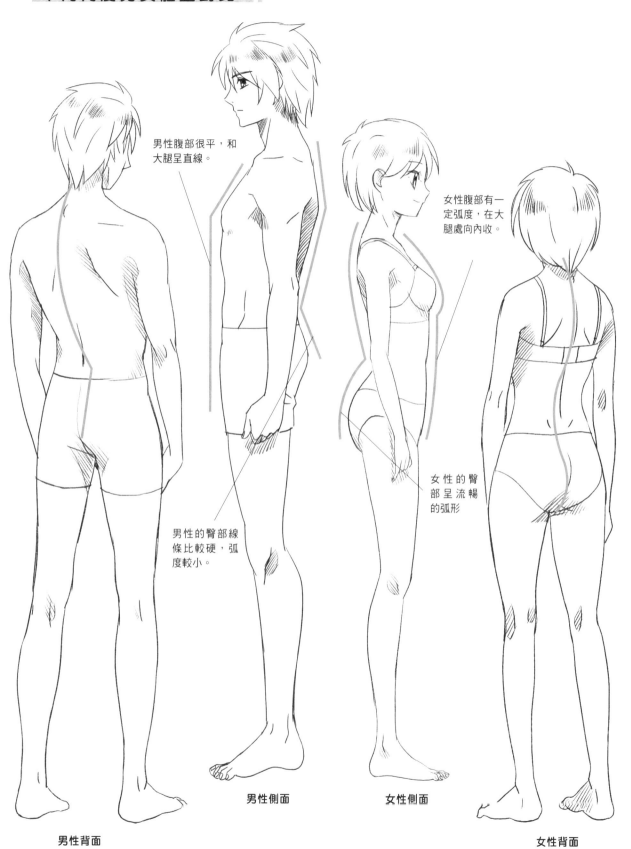

男性腹部很平,和大腿呈直線。

女性腹部有一定弧度,在大腿處向內收。

男性的臀部線條比較硬,弧度較小。

女性的臀部呈流暢的弧形

男性背面

男性側面

女性側面

女性背面

2.2.4 找準重心才能站得穩

重心線是指穿過人體肚臍,並且垂直於地面的線。我們利用重心線,可以檢測繪製的人物是否能站穩。這是非常重要的。

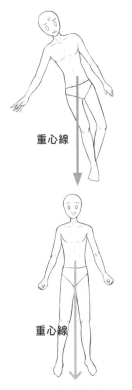

重心線

重心線

重心線

A字形站立法

分腿站立時,人物呈A字形,重心平穩,可以穩穩地站立在地面上。

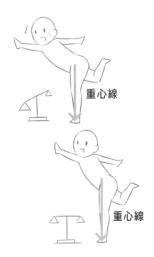

重心線

重心線

天平測量法

當重心線一側的體積遠遠大於另一側時,人物也不能站穩。

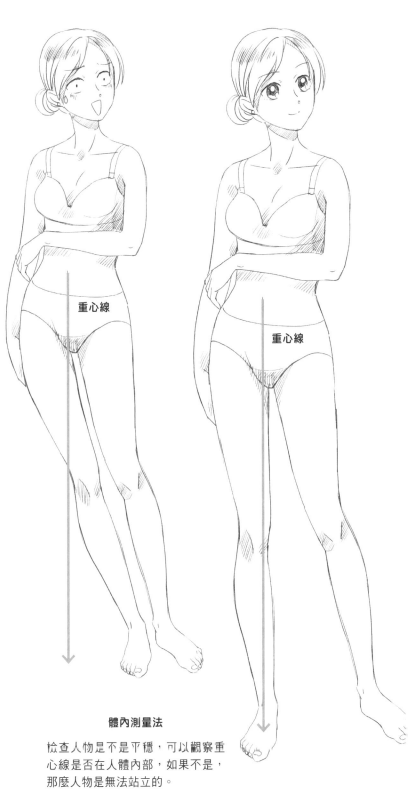

重心線

重心線

體內測量法

檢查人物是不是平穩,可以觀察重心線是否在人體內部,如果不是,那麼人物是無法站立的。

2.2.5 特殊體型

除了一般的體型外，還有很多特殊的體型。特殊體型的人物可以讓我們的繪畫風格更加多變，在塑造不同性格人物的時候能夠表現得更加傳神。

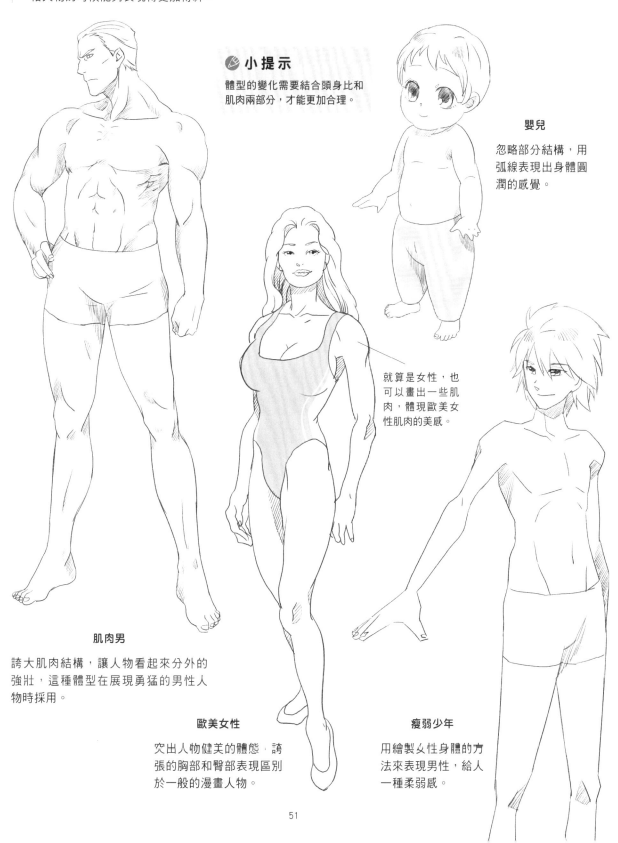

小提示

體型的變化需要結合頭身比和肌肉兩部分，才能更加合理。

嬰兒

忽略部分結構，用弧線表現出身體圓潤的感覺。

就算是女性，也可以畫出一些肌肉，體現歐美女性肌肉的美感。

肌肉男

誇大肌肉結構，讓人物看起來分外的強壯，這種體型在展現勇猛的男性人物時採用。

歐美女性

突出人物健美的體態，誇張的胸部和臀部表現區別於一般的漫畫人物。

瘦弱少年

用繪製女性身體的方法來表現男性，給人一種柔弱感。

2.3 手部畫法秘籍大解析

手是我們的第二張臉，畫好手部可以使作品水平大大提高。

2.3.1 手的基本結構

手是人體最靈活的器官。它的結構比較複雜，有非常多的關節。可以採用分解的方式去瞭解手的各個部分，再將它們組合起來，會更簡單一些。

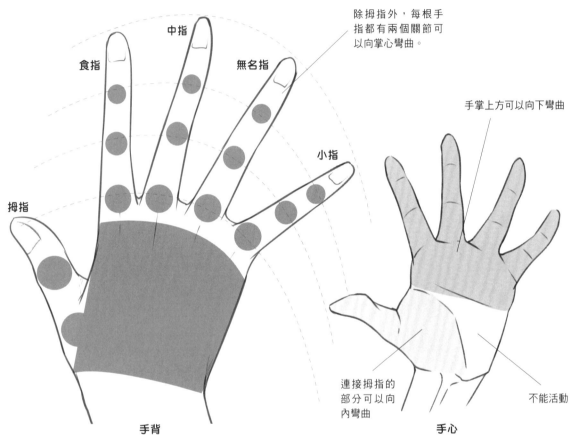

除拇指外，每根手指都有兩個關節可以向掌心彎曲。

中指

食指　　　　　　無名指

小指

手掌上方可以向下彎曲

拇指

手背

連接拇指的部分可以向內彎曲

不能活動

手心

從手背觀察，手由手掌和手指兩部分組成，手掌部分不能活動，手指可以靈活的活動，且排布呈扇形。

從手心觀察，手掌分為三部分。連接拇指的扇形區域、連接四指的方形區域和中間不能活動的夾角區域。

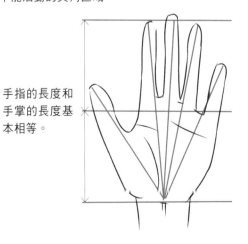

手指的生長方向是以手腕處為起點，向上呈放射狀生長。

手指的長度和手掌的長度基本相等。

不同角度的手

從不同角度繪製手的時候，所呈現的形狀都不相同。因此在講解時一般用手背、手心這樣的說法，可以更準確地定位手的角度。

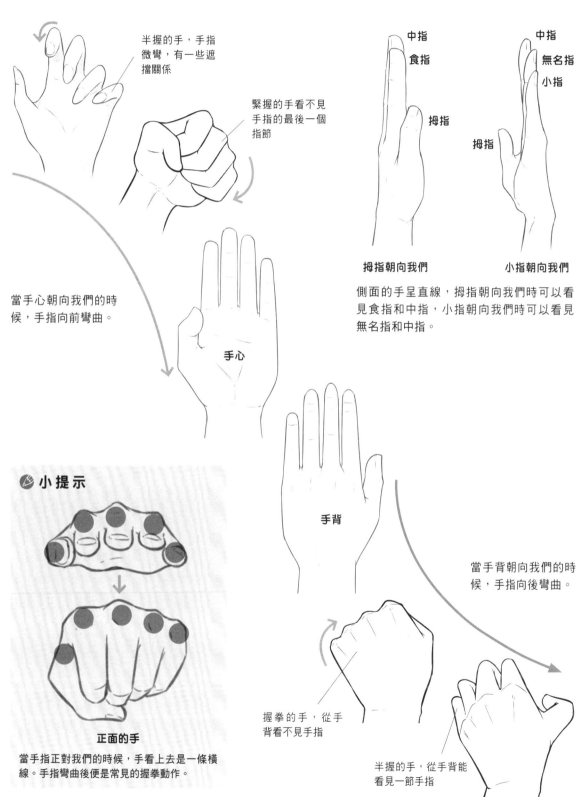

半握的手，手指微彎，有一些遮擋關係

緊握的手看不見手指的最後一個指節

當手心朝向我們的時候，手指向前彎曲。

手心

中指
食指
拇指

拇指朝向我們

中指
無名指
小指
拇指

小指朝向我們

側面的手呈直線，拇指朝向我們時可以看見食指和中指，小指朝向我們時可以看見無名指和中指。

手背

當手背朝向我們的時候，手指向後彎曲。

握拳的手，從手背看不見手指

半握的手，從手背能看見一節手指

🖌 小提示

正面的手

當手指正對我們的時候，手看上去是一條橫線。手指彎曲後便是常見的握拳動作。

53

2.3.3 男女手部的差異

男性的手部和女性的不同,男性手掌更大、手指更長,骨節更加明顯。女性手掌較小、手指纖細,骨節並不突出。

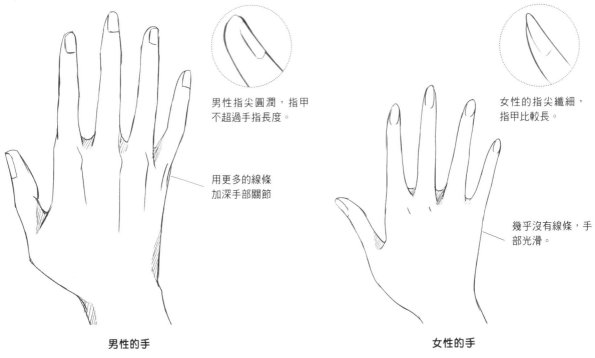

男性指尖圓潤,指甲不超過手指長度。

用更多的線條加深手部關節

女性的指尖纖細,指甲比較長。

幾乎沒有線條,手部光滑。

男性的手

男性的骨節比較大、手指較長,顯得更加有力。

女性的手

女性的手沒有什麼突出的骨節,更加光滑柔軟。

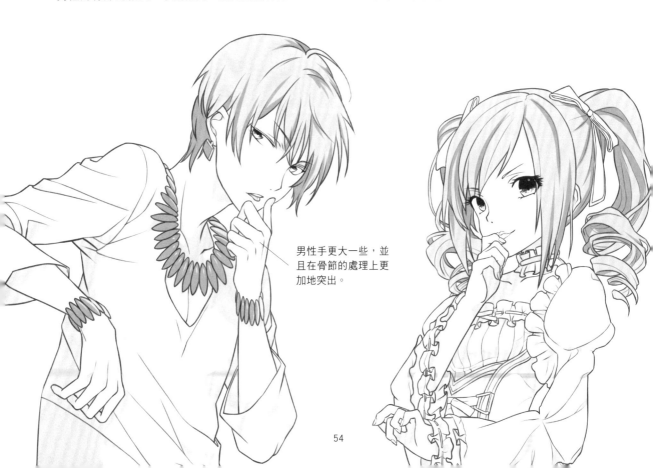

男性手更大一些,並且在骨節的處理上更加地突出。

2.3.4 手的常見動作

手部動作看似複雜，其實也是由基本的彎曲、搖擺等簡單動作組成的。瞭解手部的基本運動規律，可以迅速掌握手部動作的變化。

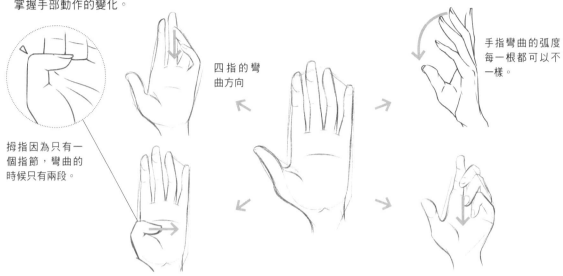

拇指因為只有一個指節，彎曲的時候只有兩段。

四指的彎曲方向

手指彎曲的弧度每一根都可以不一樣。

拇指彎曲的方向是左右彎曲，而其他四指是上下彎曲。

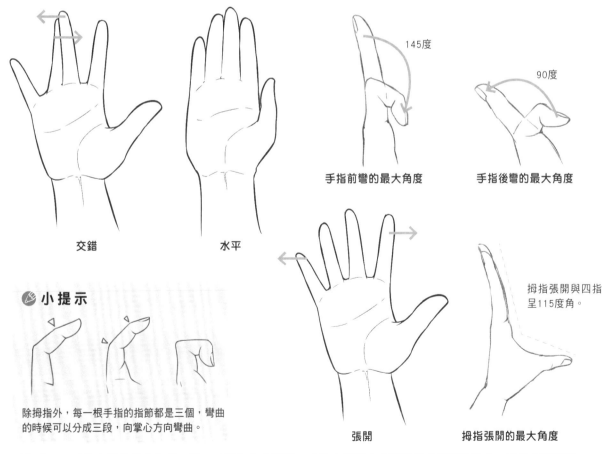

交錯

水平

手指前彎的最大角度

145度

手指後彎的最大角度

90度

小提示

除拇指外，每一根手指的指節都是三個，彎曲的時候可以分成三段，向掌心方向彎曲。

張開

拇指張開的最大角度

拇指張開與四指呈115度角。

手指除了可以做出彎曲的動作外，還可以進行左右擺動。手指向著反方向移動做出張開的動作，手指向著相同方向移動可以做出交錯的動作。

2.3.5 帶有情緒的手部動作

手被稱為人的第二張臉孔，是因為它可以表現性格和情緒，僅僅通過手就能傳遞人物的內心想法。

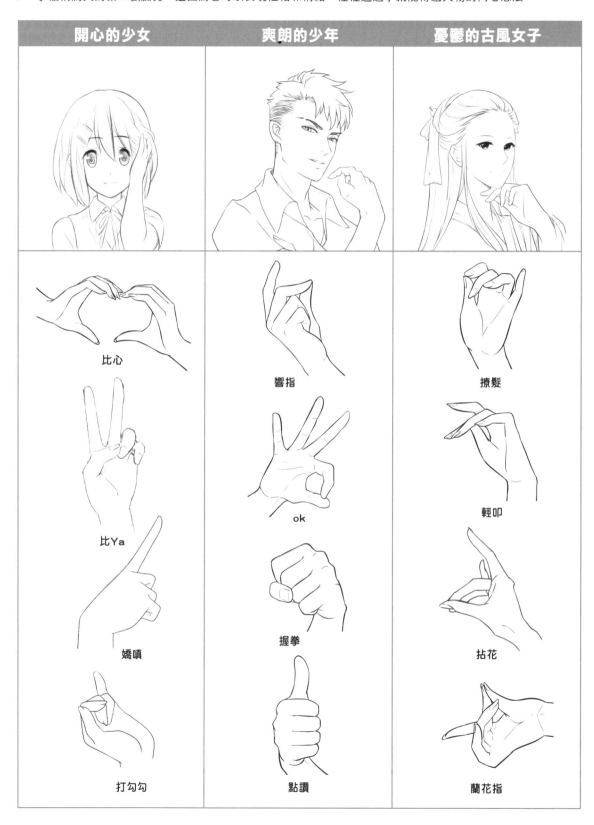

| 開心的少女 | 爽朗的少年 | 憂鬱的古風女子 |

比心 響指 撩髮

比Ya ok 輕叩

嬌嗔 握拳 拈花

打勾勾 點讚 蘭花指

2.4 畫出好看的腳

腳的結構沒有手複雜，難點在於透視的表現。

2.4.1 腳的結構解析

腳通常會被我們忽略，但是作為人體的一部分也是必不可少的。腳沒有手靈活，不能夠做出很多複雜的動作，在繪製時只要注意它的透視結構就可以了。

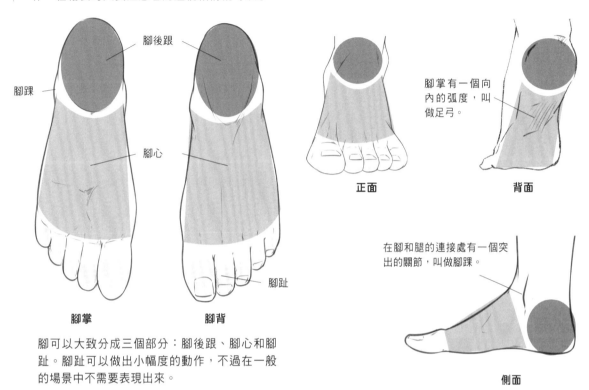

腳可以大致分成三個部分：腳後跟、腳心和腳趾。腳趾可以做出小幅度的動作，不過在一般的場景中不需要表現出來。

腳的動作表現

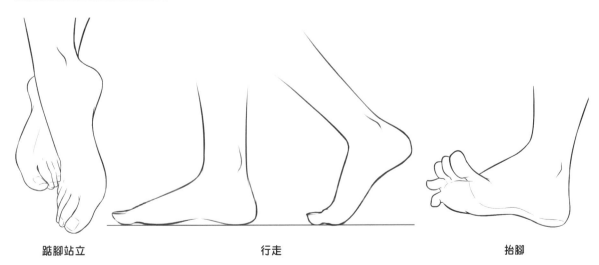

雖然腳能夠做的動作不多，不過一些基本的動作我們還需要瞭解。腳的動作變化主要集中在腳趾與腳掌連接處，把握這一點，腳的動作就很容易表現了。

2.4.2 不同角度的腳

由於透視的關係，腳在不同角度下會表現出各種不同的形態。這是繪製時比較難把握的地方，下面列舉各個角度下的腳，方便讀者臨摹學習。

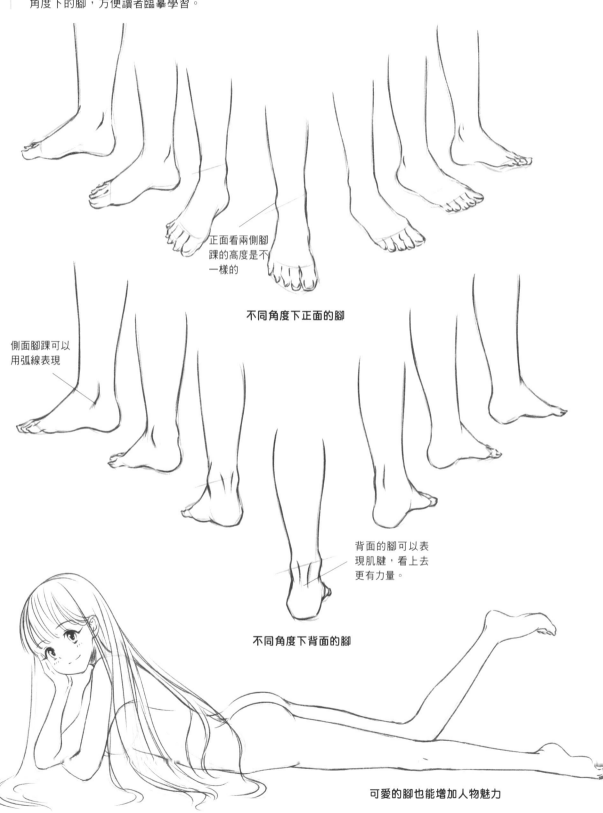

正面看兩側腳踝的高度是不一樣的

不同角度下正面的腳

側面腳踝可以用弧線表現

背面的腳可以表現肌腱，看上去更有力量。

不同角度下背面的腳

可愛的腳也能增加人物魅力

CHAPTER

3

動起來！
讓角色栩栩如生

3.1 基礎動作

基礎動作是指人一般運動的範圍和規律，是做出複雜動作的基本。

3.1.1 全身的運動區域

人體是有一定運動範圍和區域的，只有在這個合理的運動範圍之內，繪製人物的動作才會顯得合理、自然。

四 肢

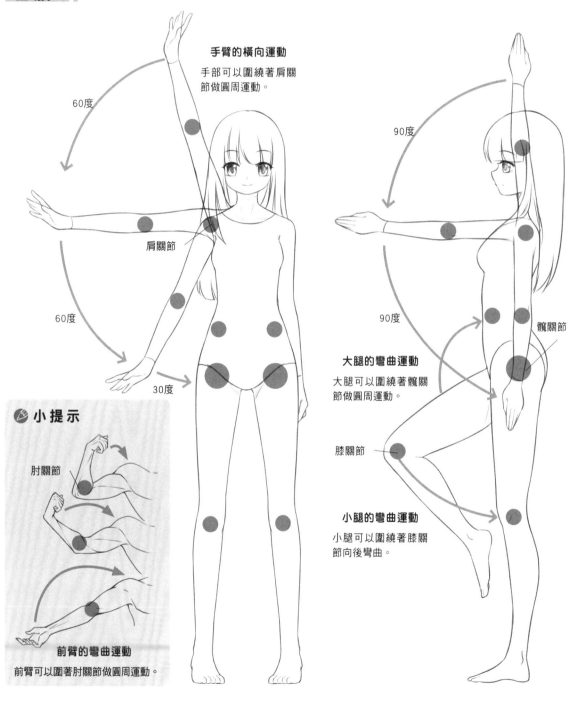

手臂的橫向運動
手部可以圍繞著肩關節做圓周運動。

60度

肩關節

60度

30度

90度

90度

髖關節

大腿的彎曲運動
大腿可以圍繞著髖關節做圓周運動。

膝關節

小腿的彎曲運動
小腿可以圍繞著膝關節向後彎曲。

小提示

肘關節

前臂的彎曲運動
前臂可以圍著肘關節做圓周運動。

肩部與腰部

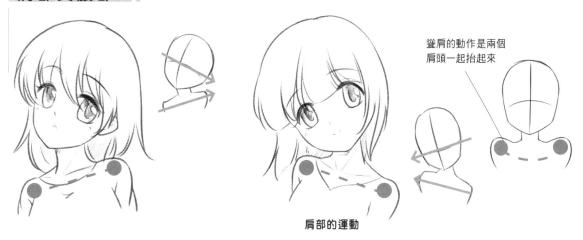

聳肩的動作是兩個
肩頭一起抬起來

肩部的運動

肩膀可以做出簡單的左右抬起動作。我們常用歪頭來配合肩膀的抬起動作，讓少女人物更可愛。

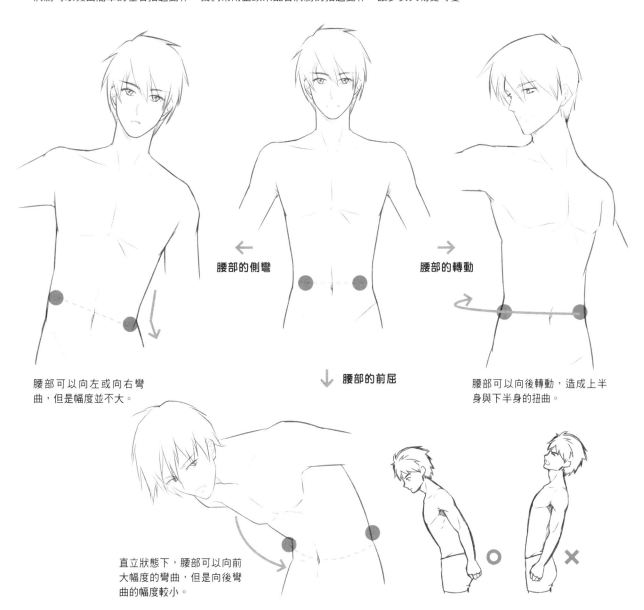

腰部的側彎

腰部的轉動

腰部的前屈

腰部可以向左或向右彎
曲，但是幅度並不大。

腰部可以向後轉動，造成上半
身與下半身的扭曲。

直立狀態下，腰部可以向前
大幅度的彎曲，但是向後彎
曲的幅度較小。

3.1.2 人體基本站姿

站姿是最常見的姿勢，但是在繪製的時候，一般不會畫出一個筆直站立的人，而是採用雙腿分開、插腰等有變化的站立姿勢，讓人物看上去更自然。

站姿的要點

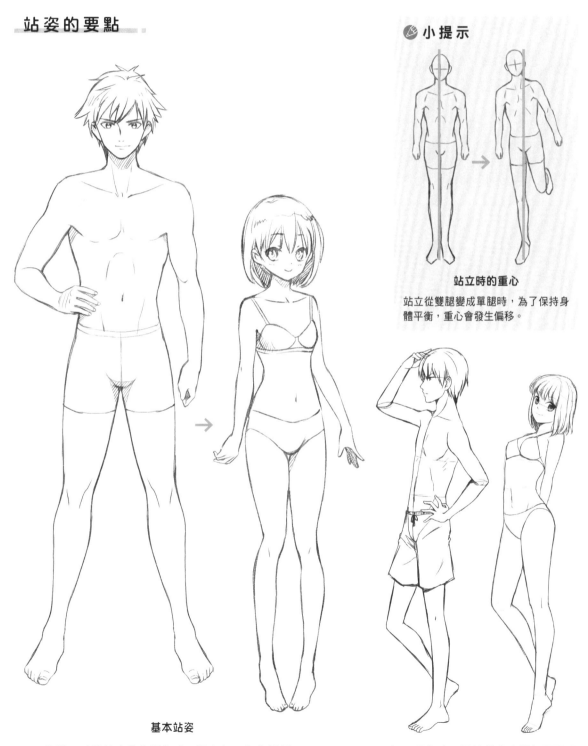

小提示

站立時的重心

站立從雙腿變成單腿時，為了保持身體平衡，重心會發生偏移。

基本站姿

我們可以將站立動作想像成一個支架，左右對稱。女性會採用將腿併攏含蓄的站姿。

側面視角時，男性站立喜歡插腰平視，女性則喜歡挺胸。

男女站姿的不同

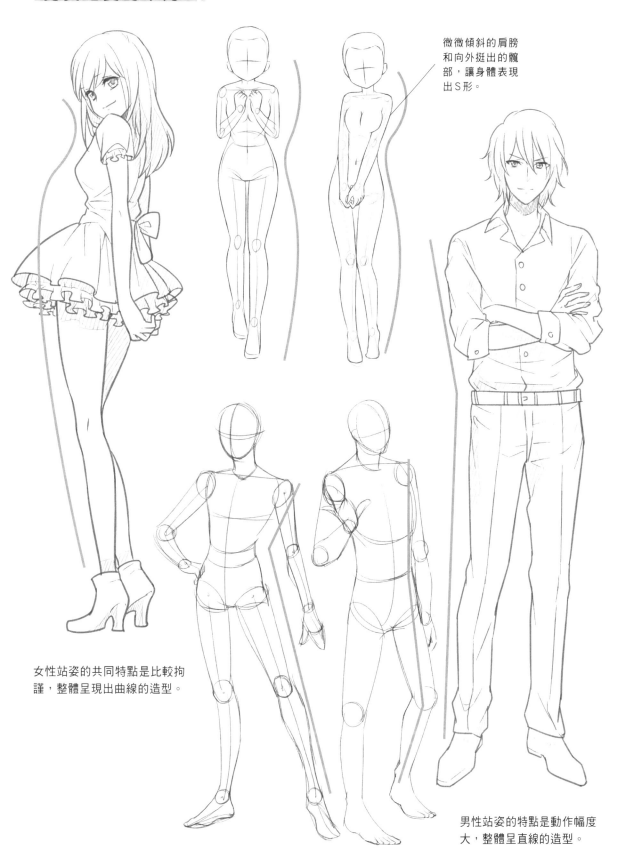

微微傾斜的肩膀和向外挺出的髖部，讓身體表現出S形。

女性站姿的共同特點是比較拘謹，整體呈現出曲線的造型。

男性站姿的特點是動作幅度大，整體呈直線的造型。

3.1.3 不同角度站姿

不同的角度下，人物的站姿表現出來的樣子也是有些差別的，繪製的時候要抓住這些特點，才能更準確地展現人物的身體狀態。

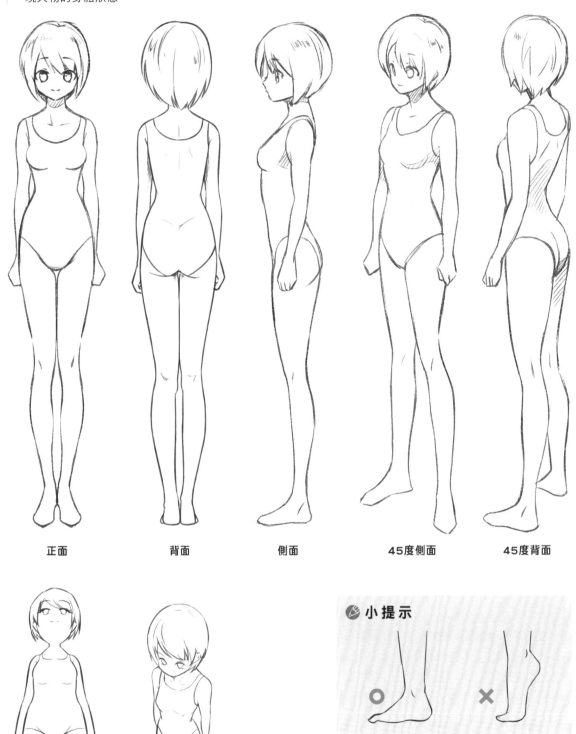

正面　　　　　　背面　　　　　　側面　　　　　45度側面　　　　　45度背面

仰視　　　　　　俯視

🖌 小提示

站立時的腳

繪製的時候要注意保證腳是完全踩在地面上的，千萬不要畫成踮腳的造型。

除了站姿以外，坐姿、跪姿和下蹲也是常見的基本動作。這些動作主要是通過腿部的變化來完成的，繪製時要注意腿的透視表現。

坐姿

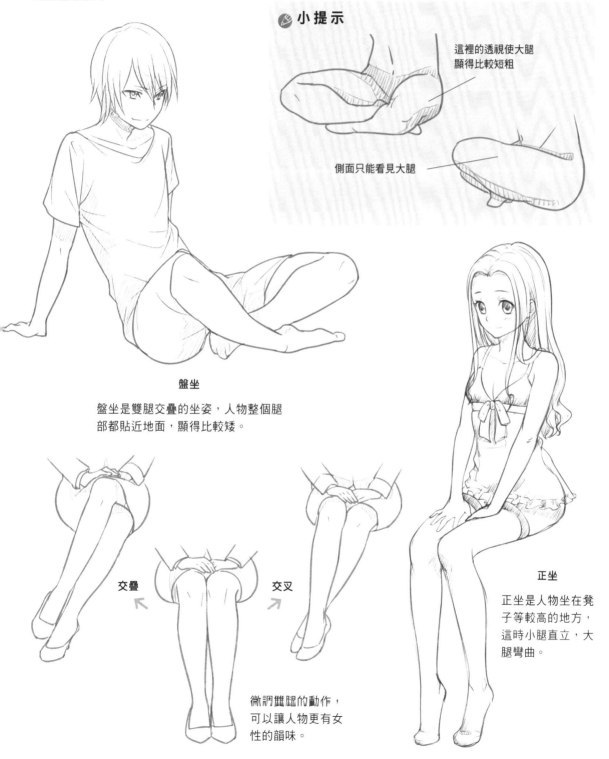

小提示

這裡的透視使大腿顯得比較短粗

側面只能看見大腿

盤坐

盤坐是雙腿交疊的坐姿，人物整個腿部都貼近地面，顯得比較矮。

交疊

交叉

微調雙腿的動作，可以讓人物更有女性的韻味。

正坐

正坐是人物坐在凳子等較高的地方，這時小腿直立，大腿彎曲。

跪姿

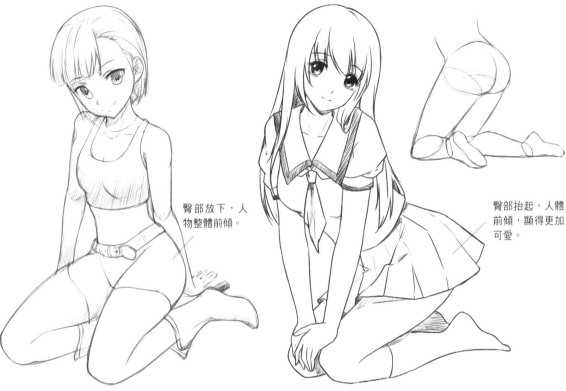

臀部放下，人
物整體前傾。

臀部抬起，人體
前傾，顯得更加
可愛。

跪姿

跪姿是一種雙膝著地的動作，
抬起臀部可以改變跪姿。

蹲姿

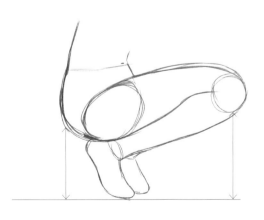

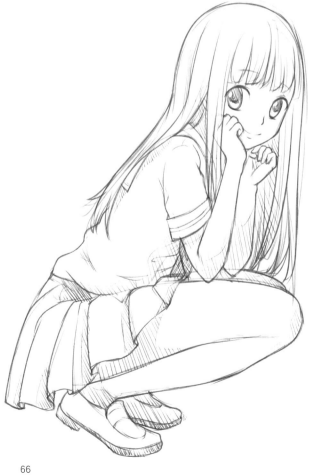

蹲姿

下蹲動作中，人物的膝蓋和臀部都是
離開地面的，只依靠腳支撐身體。

3.1.5 基本動態動作

動態的動作，是指截取一段運動中的一格，將其繪製出來。繪製動態動作的時候，要注意連貫性和人體運動的規律，使其看起來自然。

行走

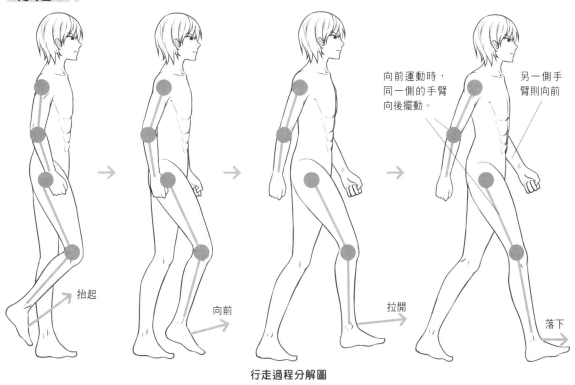

向前運動時，
同一側的手臂
向後擺動。

另一側手
臂則向前

抬起

向前

拉開

落下

行走過程分解圖

行走是最基本的動態動作，動作的幅度比較小，屬於比較平緩的動作。行走時主要是腿部的運動，但是也需要手臂配合，在繪製的時候不能忽略。

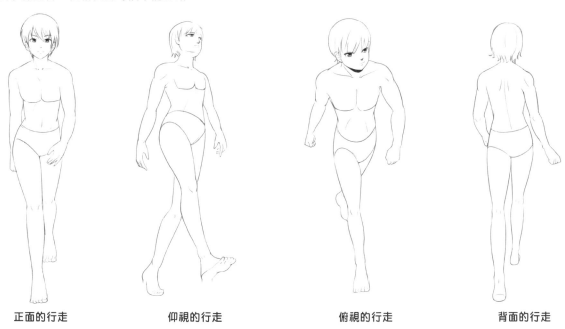

正面的行走　　　　　　仰視的行走　　　　　　俯視的行走　　　　　　背面的行走

奔跑

為了在奔跑中保持平衡，手臂也會高高揚起。

落下的時候，腿彎曲的幅度也更大。

奔跑的時候腿部發力，整個腿部拉直。

跑步過程分解圖

奔跑的動作幅度比行走大，雙腿拉開的距離和高度也更大。奔跑的時候，雙腳會出現同時離開地面的情況，這是奔跑和行走的最大區別。

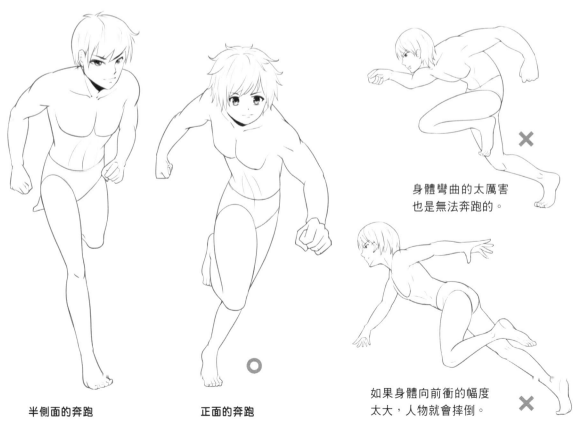

身體彎曲的太厲害也是無法奔跑的。

如果身體向前衝的幅度太大，人物就會摔倒。

半側面的奔跑　　　　　　**正面的奔跑**

3.1.6 用動作增加人物魅力

在日常生活中，我們不會做出很僵硬呆板的動作。為了讓人物顯得放鬆自然，可以對人體的肩膀和髖部進行微調，調整後改變了人體的動勢，動作就更加自然了。

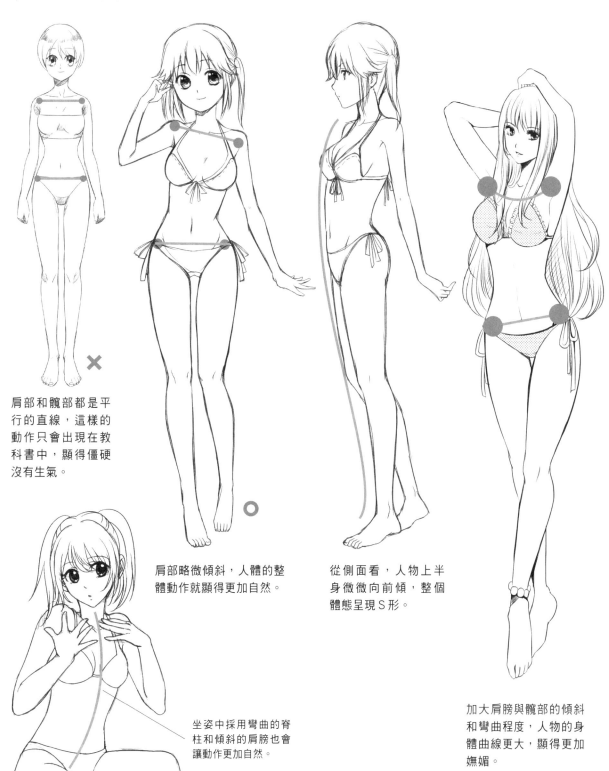

肩部和髖部都是平行的直線，這樣的動作只會出現在教科書中，顯得僵硬沒有生氣。

肩部略微傾斜，人體的整體動作就顯得更加自然。

從側面看，人物上半身微微向前傾，整個體態呈現S形。

坐姿中採用彎曲的脊柱和傾斜的肩膀也會讓動作更加自然。

加大肩膀與髖部的傾斜和彎曲程度，人物的身體曲線更大，顯得更加嫵媚。

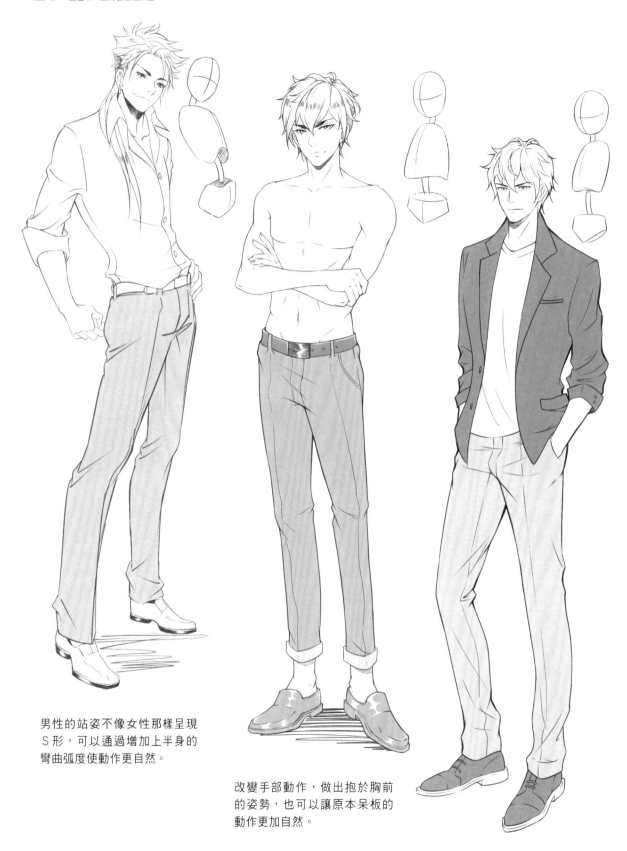

男性的站姿不像女性那樣呈現S形，可以通過增加上半身的彎曲弧度使動作更自然。

改變手部動作，做出抱於胸前的姿勢，也可以讓原本呆板的動作更加自然。

微微抬起腿的動作可以讓人物顯得更自然。

3.2 讓動作體現年齡

不同年齡和性格的人物都有各自的代表性動作,可以突出他們的特點。

3.2.1 天真的兒童

兒童天真爛漫,動作往往是偏可愛幼稚的。他們的動作顯得比較小心,常會有一種試探,茫然和自我保護的特點。

可愛動作的特徵

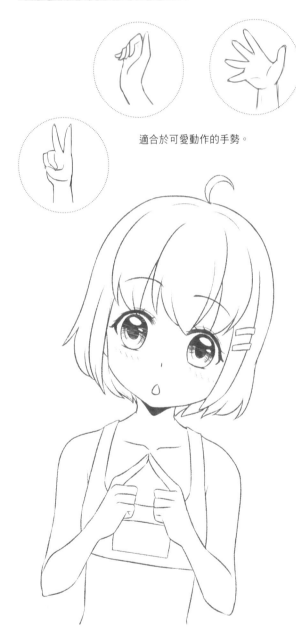

適合於可愛動作的手勢。

表現出稚嫩的感覺,是繪製兒童動作的要點。需要多留心平日裡覺得幼稚的動作,將它們運用到這裡時會非常合適。

可愛動作圖例

偏頭和微微低頭的動作顯得含蓄和小心,適合表現可愛的兒童角色。

內八字的腳和併攏的小腿動作顯得拘謹、嬌羞,適合可愛的兒童角色。

各種可愛動作

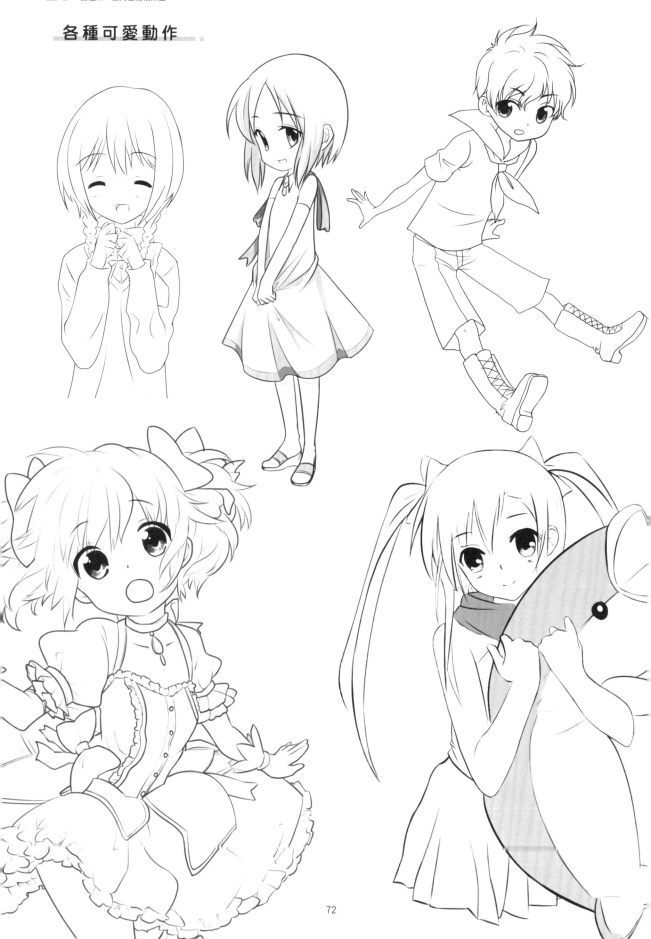

3.2.2 活潑的少年

少年人物處在精力最旺盛的年紀，動作幅度往往比較大，給人一種熱烈奔放的感覺。繪製的時候要注意把握住這 點。

活潑動作的特徵

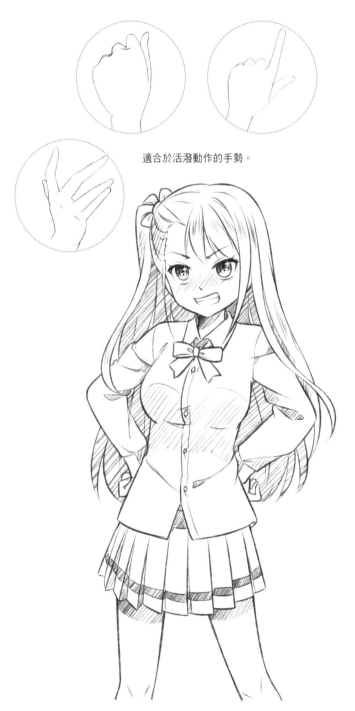

適合於活潑動作的手勢。

活潑熱烈的動作並不是只有高興的動作，生氣、撒嬌、傷心的動作一樣可以展現出活潑的感覺哦。

活潑動作圖例

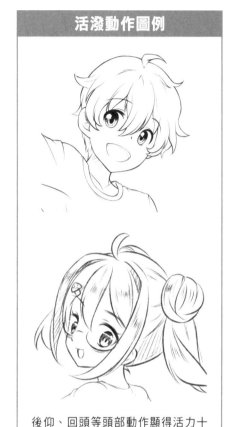

後仰、回頭等頭部動作顯得活力十足，適合用於表現少年人物。

抬起的腿和踮起來的腳尖給人一種輕巧、靈動的感覺。

各種活潑動作

3.2.3 成熟的青年

青年的動作比起少年要穩重很多，更多的社交動作出現在他們身上，整體顯得更加成熟和穩重。

成熟動作的特徵

成熟動作圖例

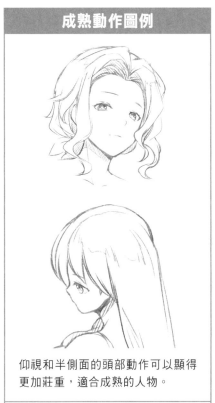

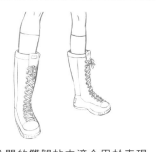

仰視和半側面的頭部動作可以顯得更加莊重，適合成熟的人物。

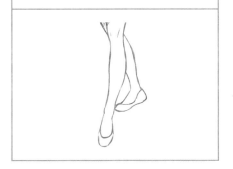

自然分開的雙腿站立適合用於表現成熟的人物。

適合於成熟動作的手勢。

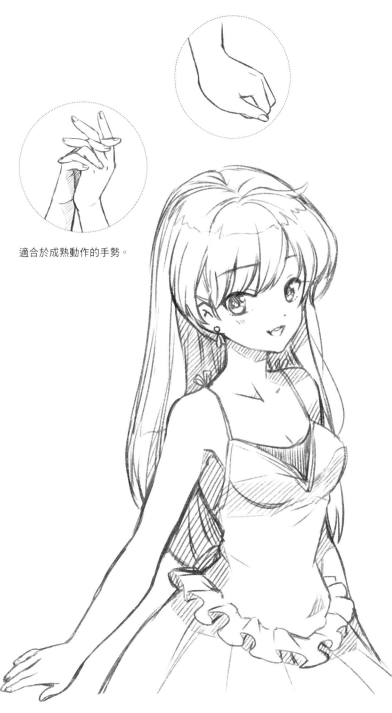

自然的手勢和動作常出現在青年人物的身上，太拘謹或是太張揚的動作都不適合表現他們。

各種成熟動作

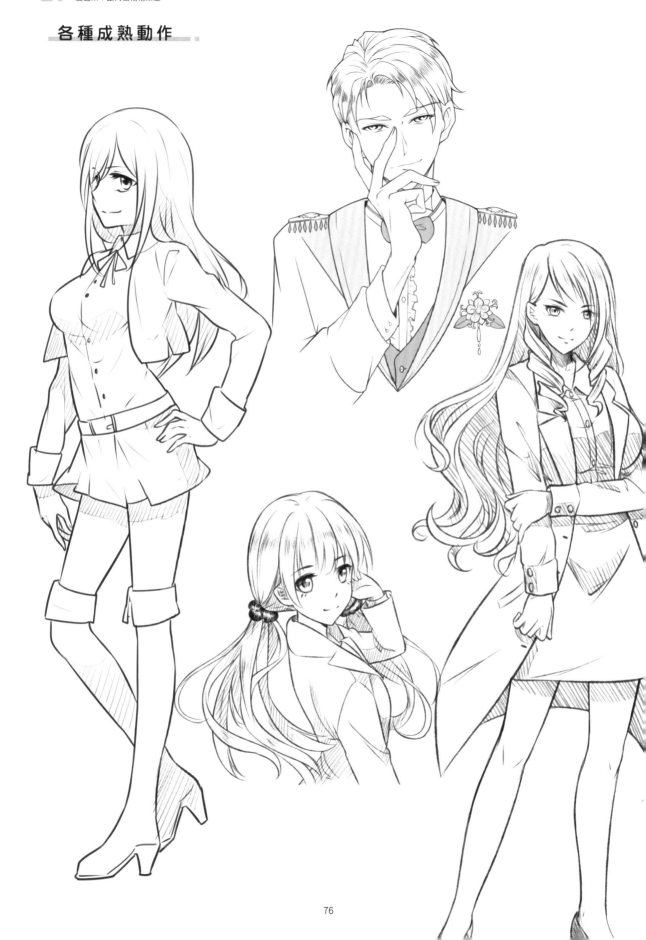

日常生活中有很多動作並不體現人物的性格特點，卻和我們息息相關。

3.3.1 梳洗打扮美美噠

清晨醒來的第一件事就是梳洗打扮，這種日常生活中的動作對於我們來說既陌生又熟悉。我們可能常常會做這種動作，但是卻不清楚如何在漫畫中表現，下面就來瞭解一下吧。

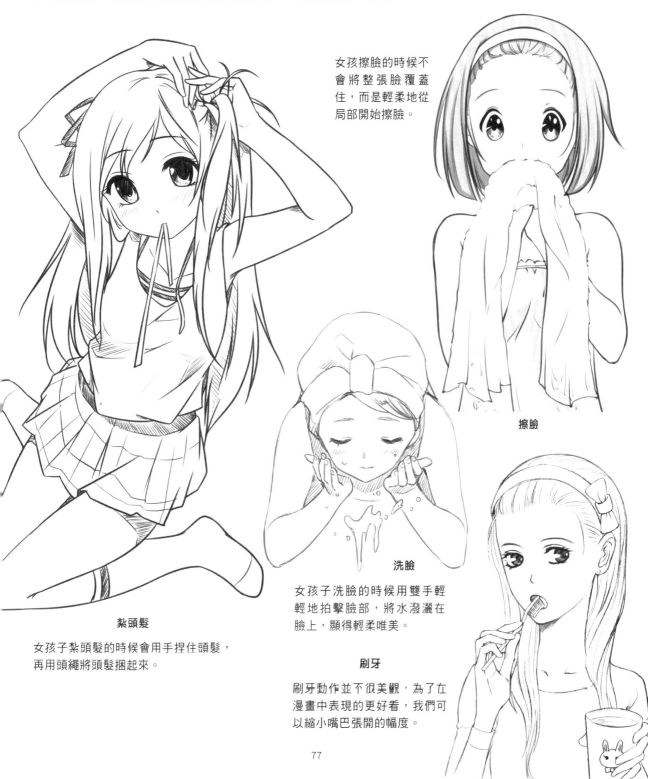

女孩擦臉的時候不會將整張臉覆蓋住，而是輕柔地從局部開始擦臉。

擦臉

洗臉

女孩子洗臉的時候用雙手輕輕地拍擊臉部，將水潑灑在臉上，顯得輕柔唯美。

紮頭髮

女孩子紮頭髮的時候會用手捏住頭髮，再用頭繩將頭髮捆起來。

刷牙

刷牙動作並不很美觀，為了在漫畫中表現的更好看，我們可以縮小嘴巴張開的幅度。

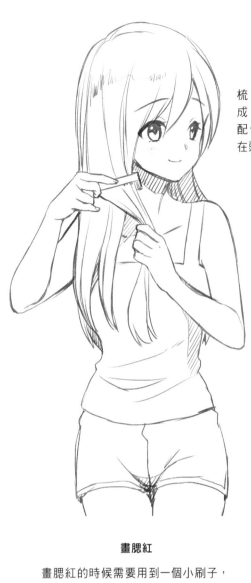

梳頭

梳頭需要兩隻手合力完
成，繪製時要注意兩手的
配合。同時還要注意梳子
在頭髮中的深度。

穿襪子

表現穿襪子的動作可以選擇襪
子提在小腿的瞬間。這樣在展
現這個動作的同時，還可以表
現出少女漂亮的腿部線條。

畫腮紅

畫腮紅的時候需要用到一個小刷子，
注意這時刷子是被反向拿在手中的。

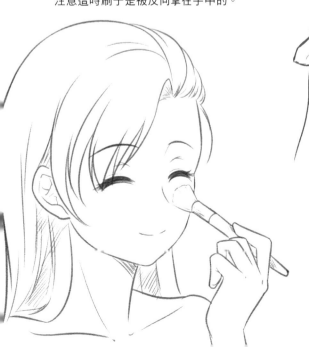

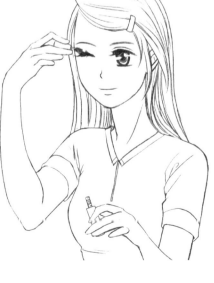

上睫毛膏

上睫毛膏和畫腮紅
一樣，手的動作都
是朝向自己的。

3.3.2 學習工作不含糊

學習和工作是我們生活中不可或缺的一部分，這兩類動作通常都具有專業性，會使用專門的道具。看書時會用到書，繪畫會用到畫具，上班時又會用到文件和電腦。繪製時要注意動作與這些道具的配合。

記筆記

記筆記是學習中的常見動作，為了更好展示人物臉部，我們選擇上身直立的記錄方式。

繪畫

繪畫會使用畫板，畫筆和調色盤，繪製需要注意動作和道具的結合。

做作業

做作業用到的坐姿，要注意腿部的透視情況。

打瞌睡

在學習中還會出現打瞌睡的情況，這樣的動作常出現在搞笑情節中。

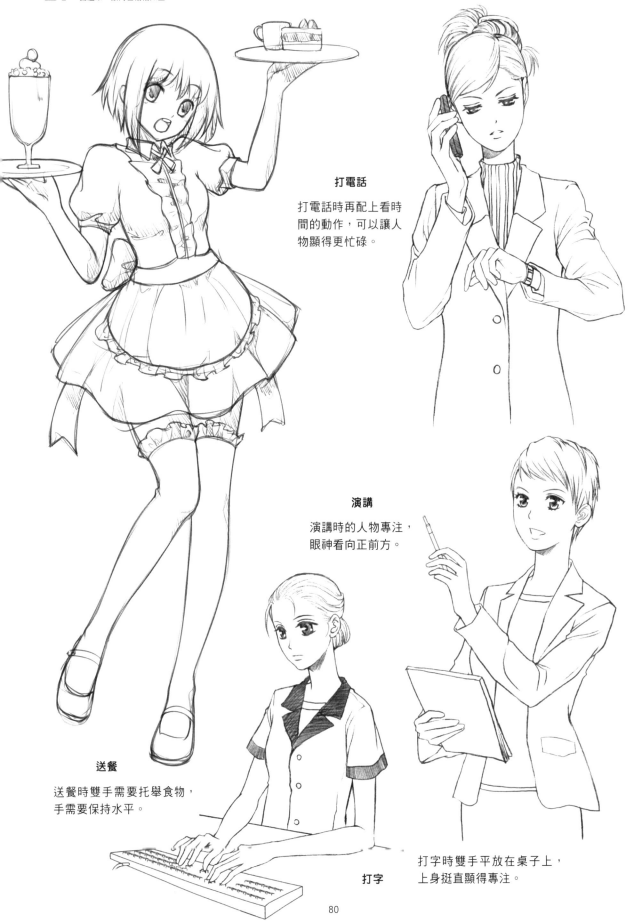

打電話

打電話時再配上看時間的動作，可以讓人物顯得更忙碌。

演講

演講時的人物專注，眼神看向正前方。

送餐

送餐時雙手需要托舉食物，手需要保持水平。

打字

打字時雙手平放在桌子上，上身挺直顯得專注。

3.3.3 玩起來也要超可愛

工作之餘，休閒放鬆也是不能少的。成年人的玩耍可以不是做遊戲，聽音樂、唱歌、運動等活動都在娛樂範圍之內。

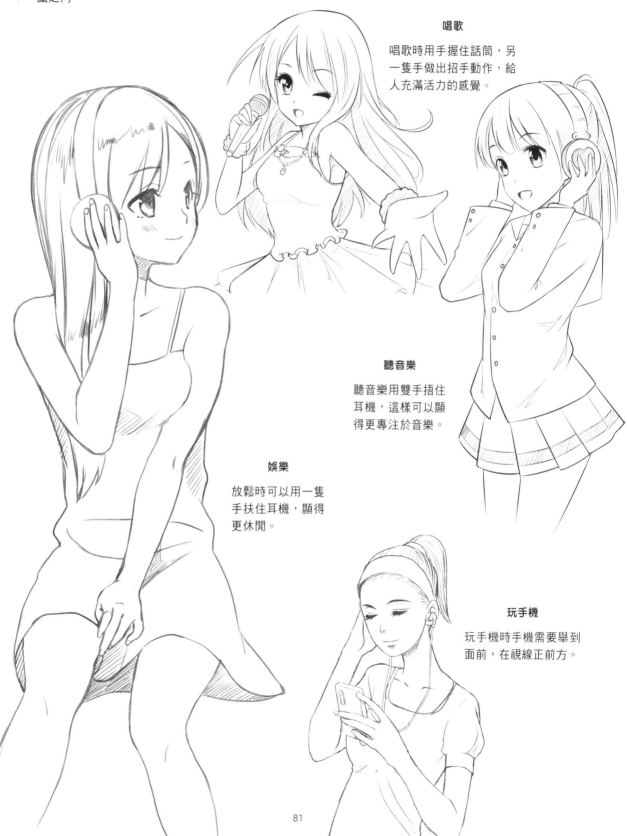

唱歌

唱歌時用手握住話筒，另一隻手做出招手動作，給人充滿活力的感覺。

聽音樂

聽音樂用雙手捂住耳機，這樣可以顯得更專注於音樂。

娛樂

放鬆時可以用一隻手扶住耳機，顯得更休閒。

玩手機

玩手機時手機需要舉到面前，在視線正前方。

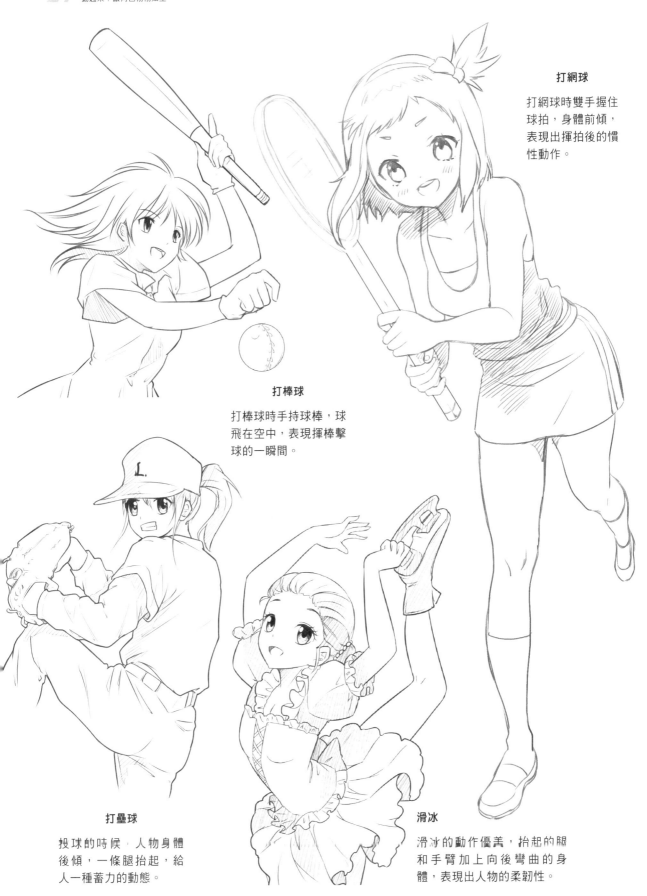

打網球

打網球時雙手握住球拍，身體前傾，表現出揮拍後的慣性動作。

打棒球

打棒球時手持球棒，球飛在空中，表現揮棒擊球的一瞬間。

打壘球

投球的時候，人物身體後傾，一條腿抬起，給人一種蓄力的動態。

滑冰

滑冰的動作優美，抬起的腿和手臂加上向後彎曲的身體，表現出人物的柔韌性。

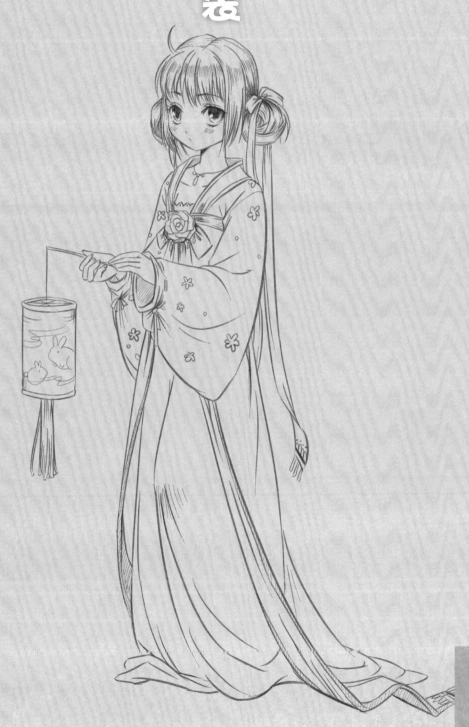

CHAPTER 4

百變服裝
隨心換

4.1 將服裝穿在角色身上

服裝穿在身上之後，從體積到紋理都會有變化，繪畫中的這些變化不能忽視。

4.1.1 身體框架與服裝輪廓的關係

服裝在沒有穿上時處於扁平狀態。穿上後因為包裹住人體，服裝會根據人體的輪廓起伏發生一些外形的變化。

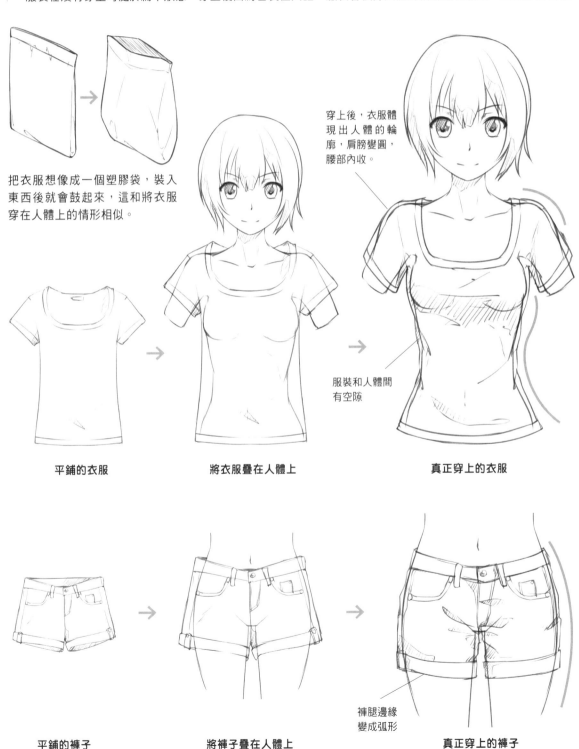

把衣服想像成一個塑膠袋，裝入東西後就會鼓起來，這和將衣服穿在人體上的情形相似。

穿上後，衣服體現出人體的輪廓，肩膀變圓，腰部內收。

服裝和人體間有空隙

平鋪的衣服　　　　　　將衣服疊在人體上　　　　　　真正穿上的衣服

褲腿邊緣變成弧形

平鋪的褲子　　　　　　將褲子疊在人體上　　　　　　真正穿上的褲子

4.1.2 讓縫紉線「動」起來

縫紉線是服裝上的縫合線，縫紉線對表現結構和立體感有著非常重要的作用。服裝穿在人體上以後，縫紉線會根據人體的輪廓線發生彎曲。

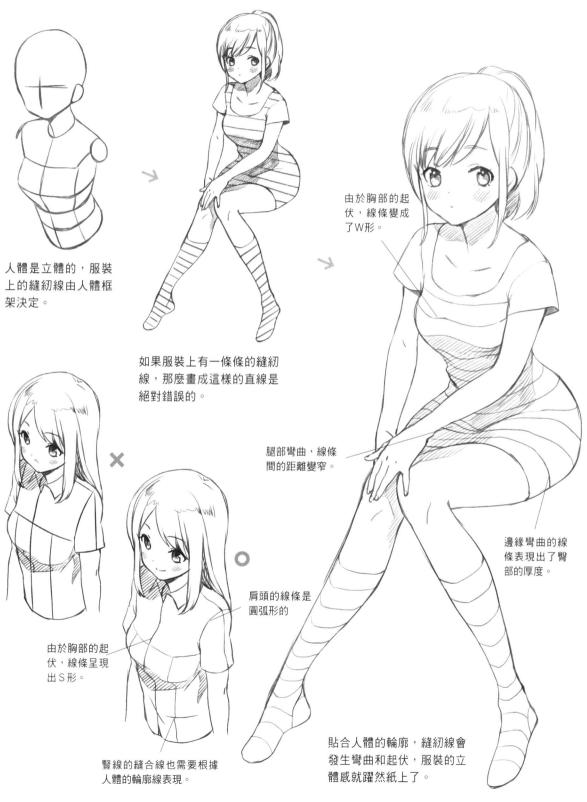

人體是立體的，服裝上的縫紉線由人體框架決定。

如果服裝上有一條條的縫紉線，那麼畫成這樣的直線是絕對錯誤的。

由於胸部的起伏，線條變成了W形。

腿部彎曲，線條間的距離變窄。

邊緣彎曲的線條表現出了臀部的厚度。

由於胸部的起伏，線條呈現出S形。

肩頭的線條是圓弧形的

臀線的縫合線也需要根據人體的輪廓線表現。

貼合人體的輪廓，縫紉線會發生彎曲和起伏，服裝的立體感就躍然紙上了。

4.2 皺褶一點兒都不難畫

皺褶是由於服裝和身體間的空隙產生的，可以表現出服裝的質感。

4.2.1 皺褶是怎麼產生的

皺褶在力的作用下會表現出不同的形狀，從而帶來不一樣的感受，橫向的皺褶有一種拉伸感，細密的皺褶給人擠壓感。

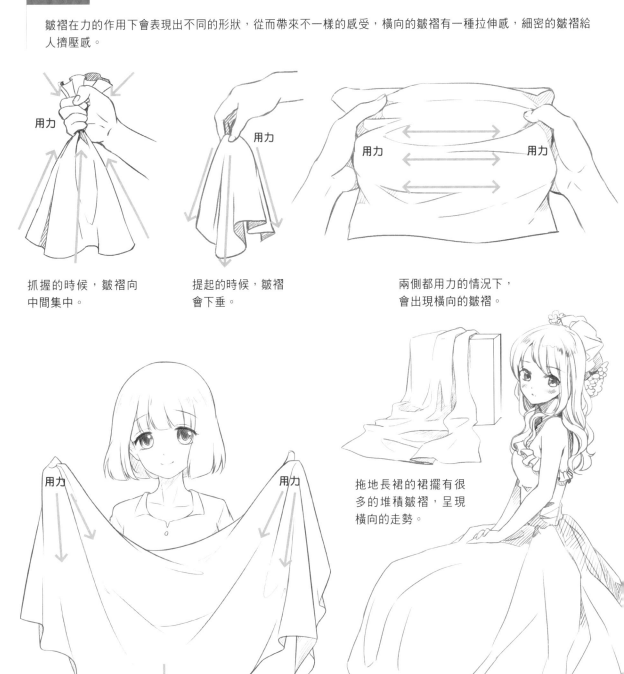

用力

抓握的時候，皺褶向中間集中。

用力

提起的時候，皺褶會下垂。

用力　　用力

兩側都用力的情況下，會出現橫向的皺褶。

用力　　　　用力

重力

比較大的布料被拿起來的時候，也是向著兩側用力，但是由於自身的重量，布料會向下垂，橫向的皺褶會變成向下的弧線。

拖地長裙的裙擺有很多的堆積皺褶，呈現橫向的走勢。

4.2.2 皺褶應該出現的位置

皺褶並不是隨意出現在服裝上的,服裝的材質和穿著方式,都會影響皺褶出現的位置,瞭解這些可以讓我們
更準確的地繪製皺褶。

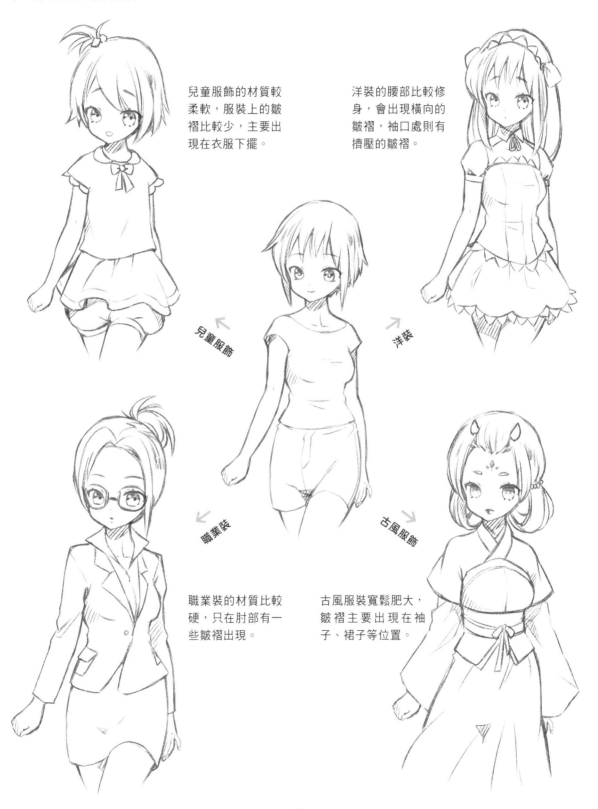

兒童服飾的材質較
柔軟,服裝上的皺
褶比較少,主要出
現在衣服下擺。

洋裝的腰部比較修
身,會出現橫向的
皺褶,袖口處則有
擠壓的皺褶。

兒童服飾

洋裝

職業裝

古風服飾

職業裝的材質比較
硬,只在肘部有一
些皺褶出現。

古風服裝寬鬆肥大,
皺褶主要出現在袖
子、裙子等位置。

4.2.3 動作和身材對皺褶的影響

動作和身材會對皺褶產生影響，因為衣服的受力改變，服裝上的皺褶也就隨之改變。

手臂放下的時候，腋下位置的皺褶都是擠壓皺褶。
抬起手臂後，腋下的皺褶變成了直線的拉伸皺褶。

手肘彎曲後，皺褶變得
集中密集起來。

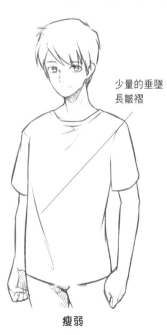

少量的垂墜
長皺褶

貼合人物身
體，有一些拉
伸皺褶。

基本沒有皺
褶，被身體
撐起。

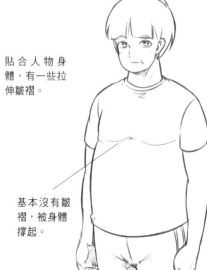

瘦弱　　　　　　　　　　　　　　強壯　　　　　　　　　　　　　　肥胖

4.3 搭出好心情

服裝的款式可以表現出人物的身分和性格，瞭解穿搭秘籍是很重要的。

4.3.1 擋不住的青春氣息—校服

校服記錄著青春的記憶，是學生必不可少的服裝。校服的款式簡單且固定，主要的變化集中在配飾等細節上面。

校服基本款

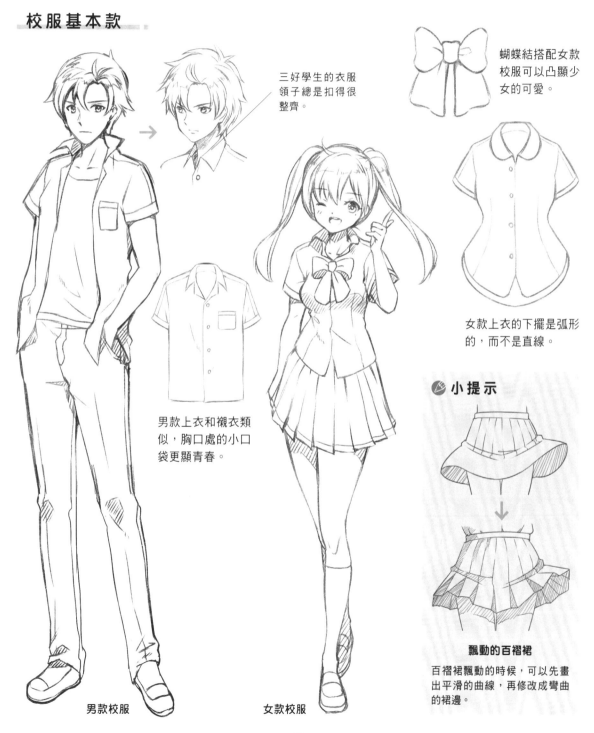

三好學生的衣服領子總是扣得很整齊。

蝴蝶結搭配女款校服可以凸顯少女的可愛。

女款上衣的下擺是弧形的，而不是直線。

男款上衣和襯衣類似，胸口處的小口袋更顯青春。

小提示

飄動的百褶裙

百褶裙飄動的時候，可以先畫出平滑的曲線，再修改成彎曲的裙邊。

男款校服　　　　女款校服

各種校服展示

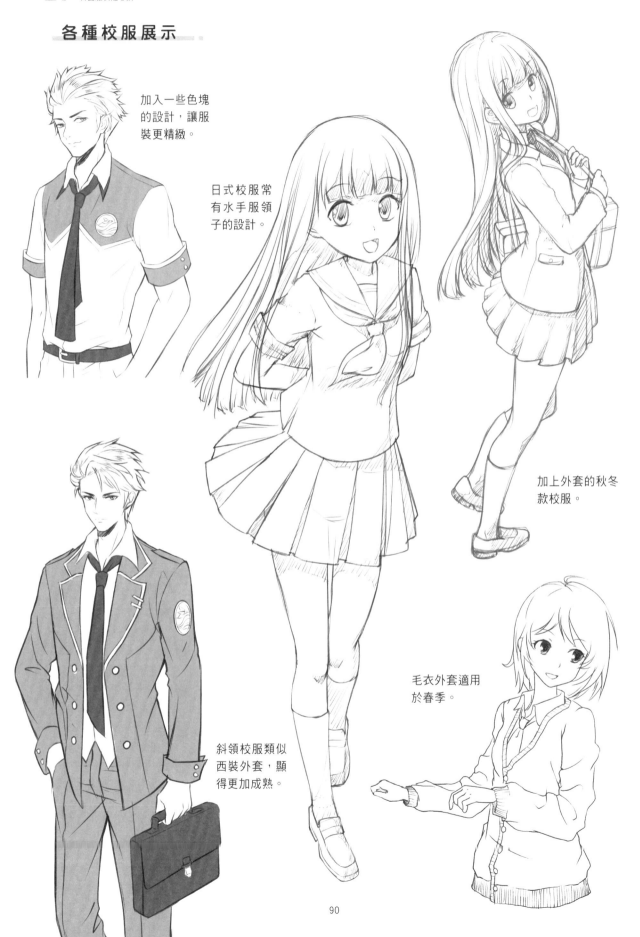

加入一些色塊的設計,讓服裝更精緻。

日式校服常有水手服領子的設計。

加上外套的秋冬款校服。

斜領校服類似西裝外套,顯得更加成熟。

毛衣外套適用於春季。

4.3.2 成熟的魅力—職業裝

職業套裝給人的感覺正式、莊重，是表現青年角色常使用的服裝款式。男性職業正裝基本是西裝，女性則是包裙套裝，裝飾元素比較少。

正裝基本款

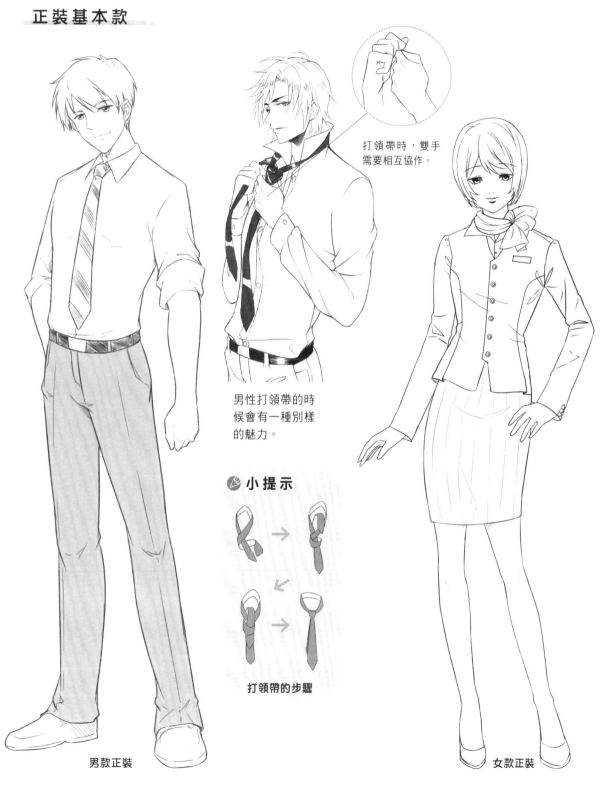

打領帶時，雙手需要相互協作。

男性打領帶的時候會有一種別樣的魅力。

📝 小提示

打領帶的步驟

男款正裝

女款正裝

各種正裝展示

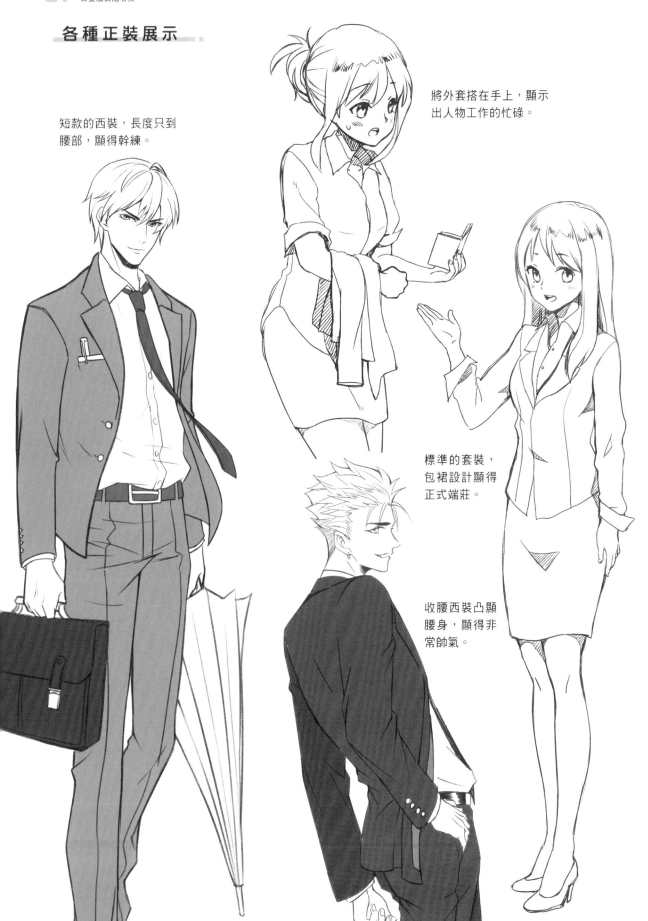

短款的西裝，長度只到
腰部，顯得幹練。

將外套搭在手上，顯示
出人物工作的忙碌。

標準的套裝，
包裙設計顯得
正式端莊。

收腰西裝凸顯
腰身，顯得非
常帥氣。

4.3.3 活力四射—運動裝

運動裝是便於人們運動專門設計的服裝。運動裝款式有的寬鬆便於運動，有的則具有彈性貼合身體。

運動裝基本款

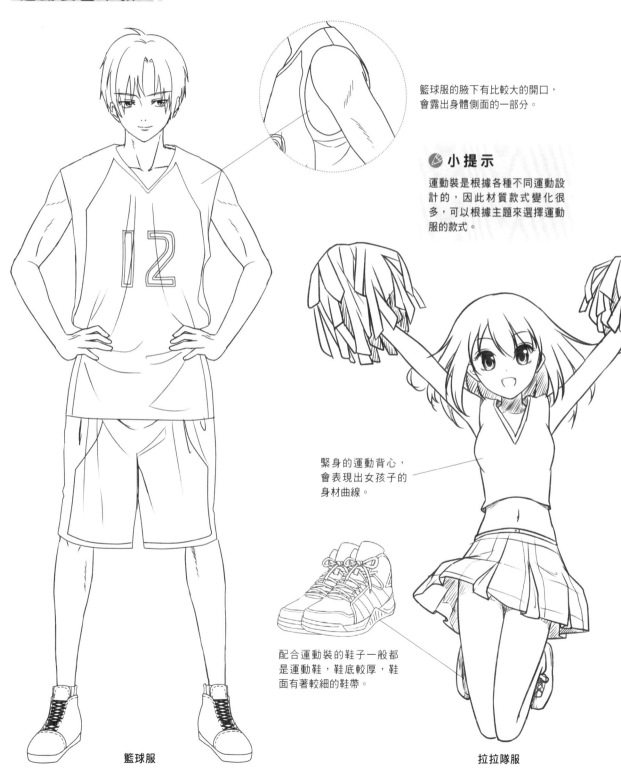

籃球服的腋下有比較大的開口，會露出身體側面的一部分。

小提示

運動裝是根據各種不同運動設計的，因此材質款式變化很多，可以根據主題來選擇運動服的款式。

緊身的運動背心，會表現出女孩子的身材曲線。

配合運動裝的鞋子一般都是運動鞋，鞋底較厚，鞋面有著較細的鞋帶。

籃球服

拉拉隊服

各種運動服展示

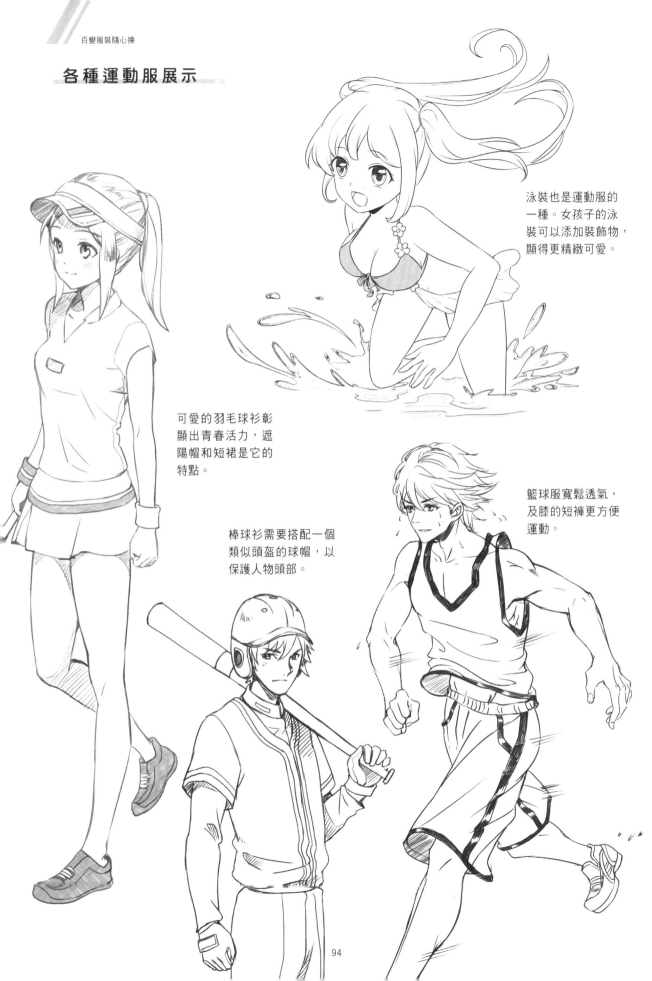

泳裝也是運動服的一種。女孩子的泳裝可以添加裝飾物，顯得更精緻可愛。

可愛的羽毛球衫彰顯出青春活力，遮陽帽和短裙是它的特點。

籃球服寬鬆透氣，及膝的短褲更方便運動。

棒球衫需要搭配一個類似頭盔的球帽，以保護人物頭部。

流行服飾的重點是各種配飾,精緻的皮帶、長靴和皮草都是潮男潮女的最愛。在繪製流行服飾的時候我們可以參考時尚雜誌和明星的裝扮等。

流行服飾基本款

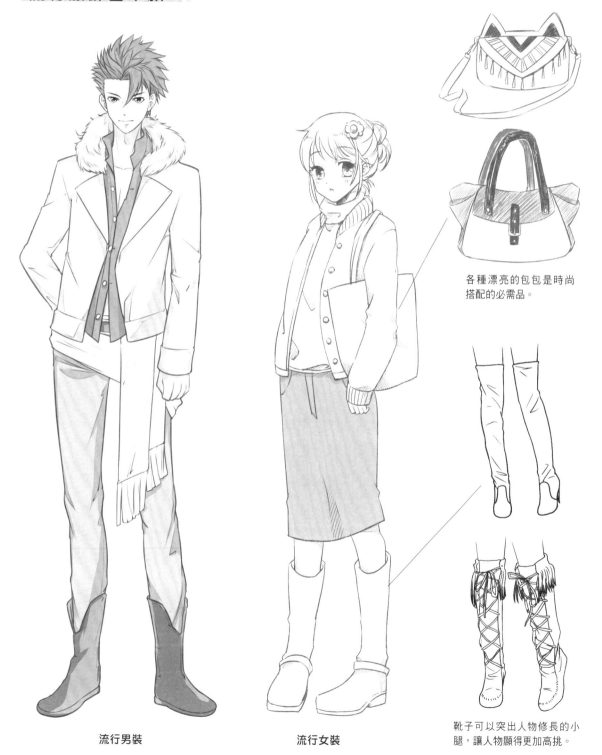

各種漂亮的包包是時尚搭配的必需品。

靴子可以突出人物修長的小腿,讓人物顯得更加高挑。

流行男裝

流行女裝

各種流行服飾展示

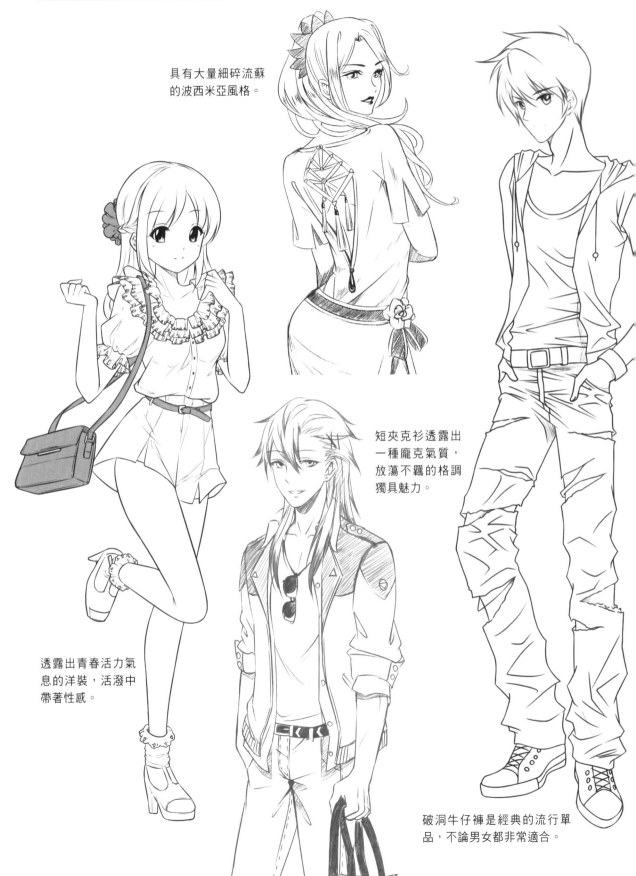

具有大量細碎流蘇
的波西米亞風格。

短夾克衫透露出
一種龐克氣質，
放蕩不羈的格調
獨具魅力。

透露出青春活力氣
息的洋裝，活潑中
帶著性感。

破洞牛仔褲是經典的流行單
品，不論男女都非常適合。

4.3.5 今夜我閃耀全場──禮服

禮服的特點是華麗、隆重，各種皺褶和紋飾都可以添加在上面。男性禮服款式類似普通的西裝，只是添加了領結和胸花等裝飾，女性禮服則是各種款式的長裙。

禮服基本款

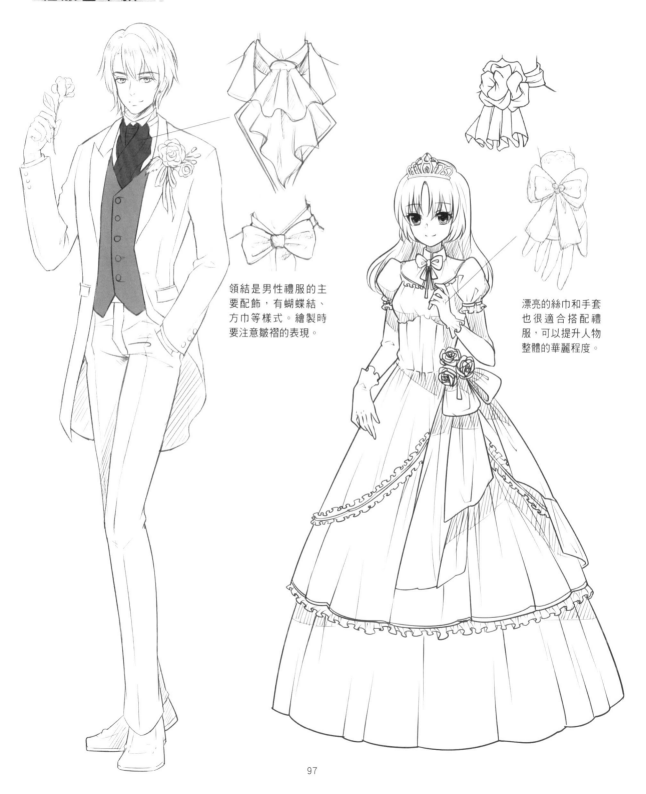

領結是男性禮服的主要配飾，有蝴蝶結、方巾等樣式。繪製時要注意皺褶的表現。

漂亮的絲巾和手套也很適合搭配禮服，可以提升人物整體的華麗程度。

各種禮服展示

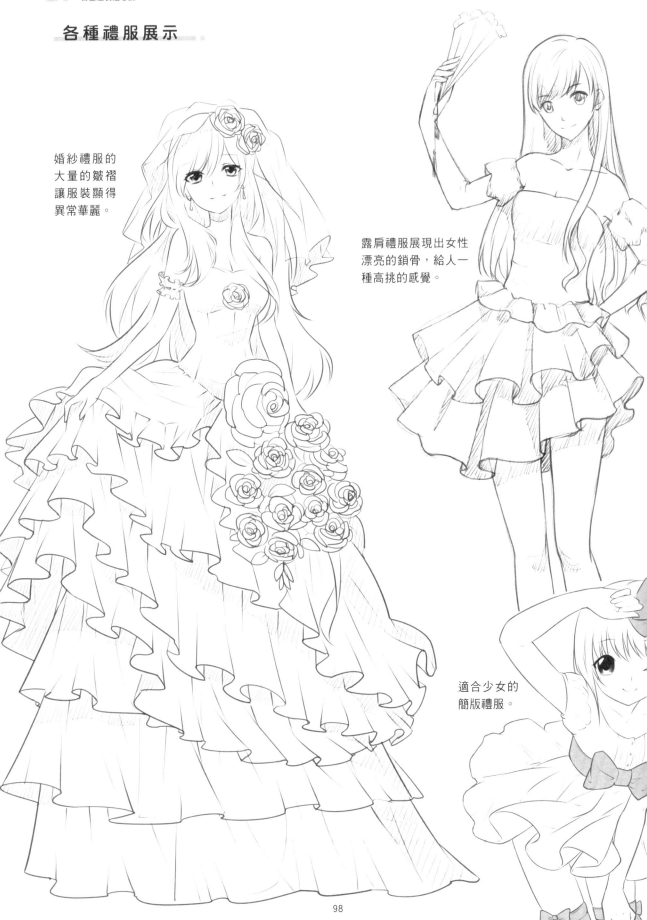

婚紗禮服的
大量的皺褶
讓服裝顯得
異常華麗。

露肩禮服展現出女性
漂亮的鎖骨，給人一
種高挑的感覺。

適合少女的
簡版禮服。

古風服飾以唐宋款式為主，這類服飾紋飾精美、造型飄逸，最能夠體現古風韻味。唐宋服飾多為寬衣大袖，形制和款式比較多變，適合各種人物。

古風服飾基本款

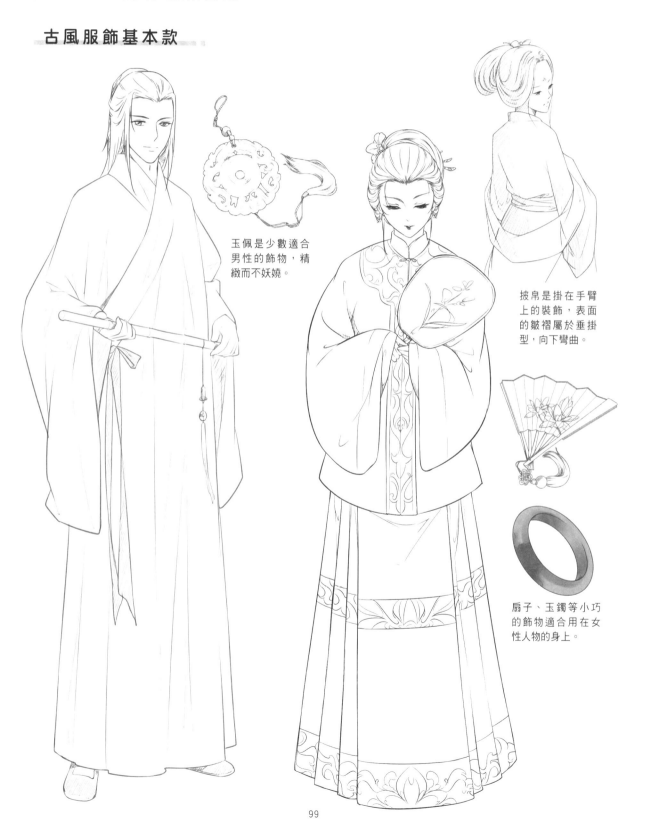

玉佩是少數適合男性的飾物，精緻而不妖嬈。

披帛是掛在手臂上的裝飾，表面的皺褶屬於垂掛型，向下彎曲。

扇子、玉鐲等小巧的飾物適合用在女性人物的身上。

各種古風服裝展示

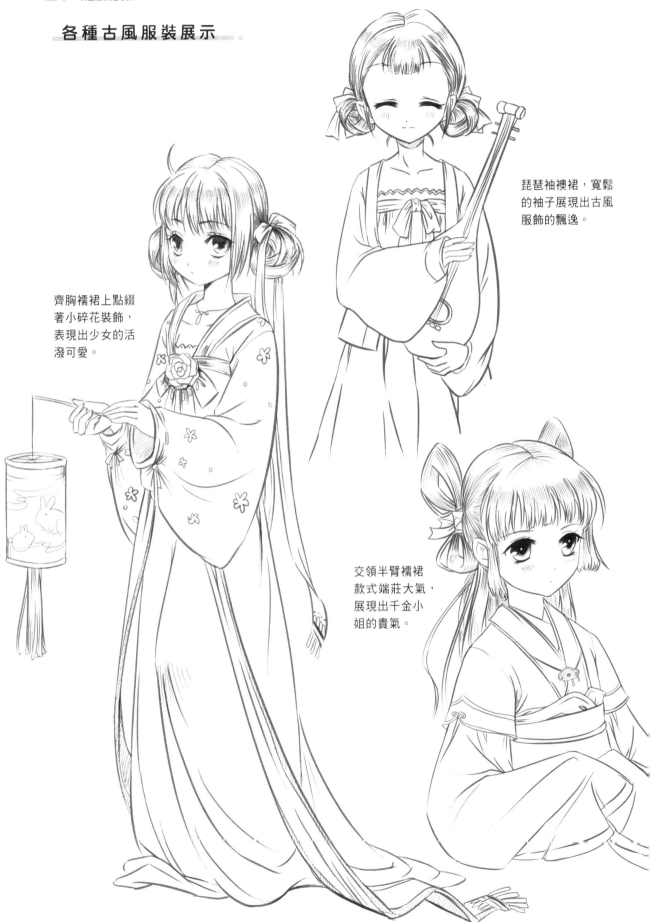

齊胸襦裙上點綴
著小碎花裝飾，
表現出少女的活
潑可愛。

琵琶袖襖裙，寬鬆
的袖子展現出古風
服飾的飄逸。

交領半臂襦裙
款式端莊大氣，
展現出千金小
姐的貴氣。

4.4 紋飾是點睛之筆

服裝除了主體款式外，還有很多紋飾需要表現，這樣可以讓服裝更精美完整。

4.4.1 蕾絲與荷葉邊

蕾絲和荷葉邊是一種裝飾在裙邊和領子邊的裝飾物。因為很精美，通常都用在女性服飾上，很少會有男性服飾使用。

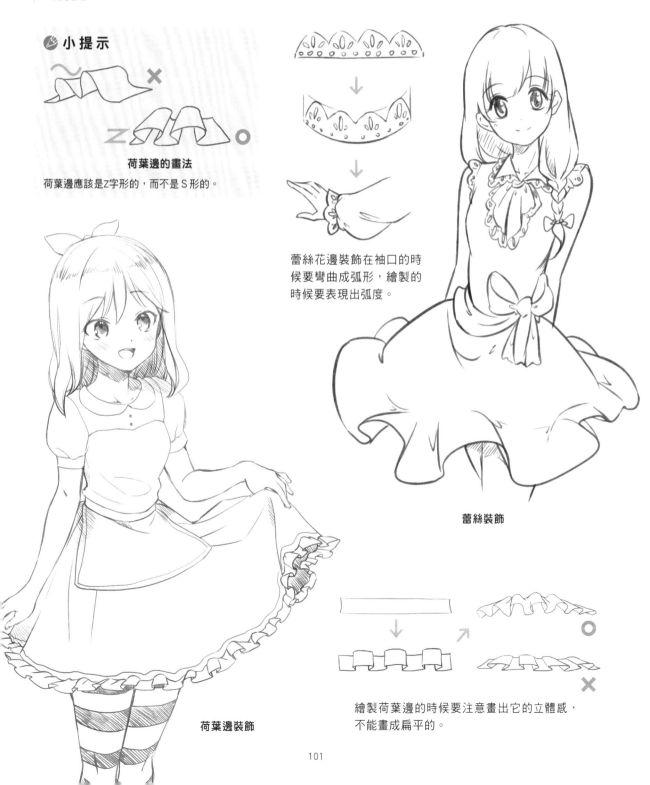

小提示

荷葉邊的畫法

荷葉邊應該是Z字形的，而不是S形的。

蕾絲花邊裝飾在袖口的時候要彎曲成弧形，繪製的時候要表現出弧度。

蕾絲裝飾

荷葉邊裝飾

繪製荷葉邊的時候要注意畫出它的立體感，不能畫成扁平的。

4.4.2 平鋪花紋

服裝上的紋飾在布料上是平面的,當穿到人體上以後就會根據身體的起伏而表現出變化。

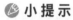 小提示

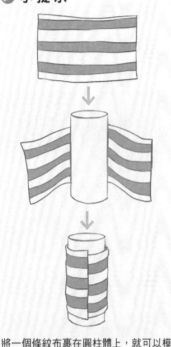

將一個條紋布裏在圓柱體上,就可以模擬出服裝在人體上的情況,這樣條形的紋飾就變成了弧形。

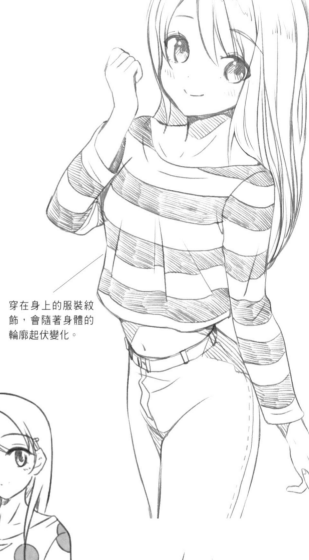

穿在身上的服裝紋飾,會隨著身體的輪廓起伏變化。

波點紋飾也要根據皺褶的變化產生形狀的變化,有些邊緣需要錯位。

在皺褶的位置,條狀紋飾會有高低落差,繪製的時候要注意。

4.4.3 紋飾點綴的技巧

服飾上的紋飾也不是隨便畫的，繪製紋飾的位置和密度都需要技巧，過多的紋飾不但起不到點綴作用，反而顯得複雜冗餘。

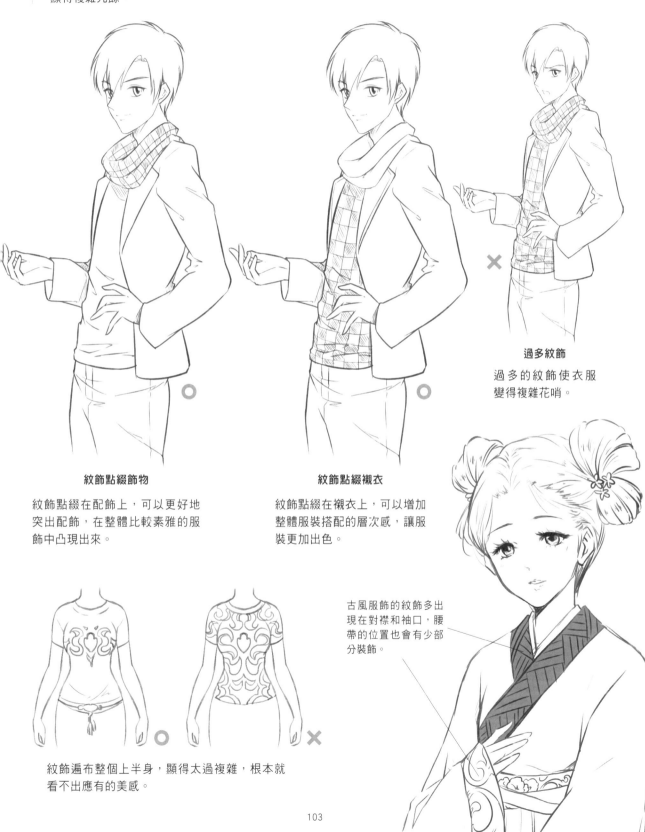

過多紋飾

過多的紋飾使衣服變得複雜花哨。

紋飾點綴飾物

紋飾點綴在配飾上，可以更好地突出配飾，在整體比較素雅的服飾中凸現出來。

紋飾點綴襯衣

紋飾點綴在襯衣上，可以增加整體服裝搭配的層次感，讓服裝更加出色。

古風服飾的紋飾多出現在對襟和袖口，腰帶的位置也會有少部分裝飾。

紋飾遍布整個上半身，顯得太過複雜，根本就看不出應有的美感。

4.5 個性化服裝是最好的名片

4.5.1 閃耀的聚會禮服

修身的禮服有長長的下擺，在胸口和背部作出一些改變，讓它更突顯女性的身材，同時為了禮服更加的華麗，可以增加一些寶石的點綴，讓服裝閃耀起來。

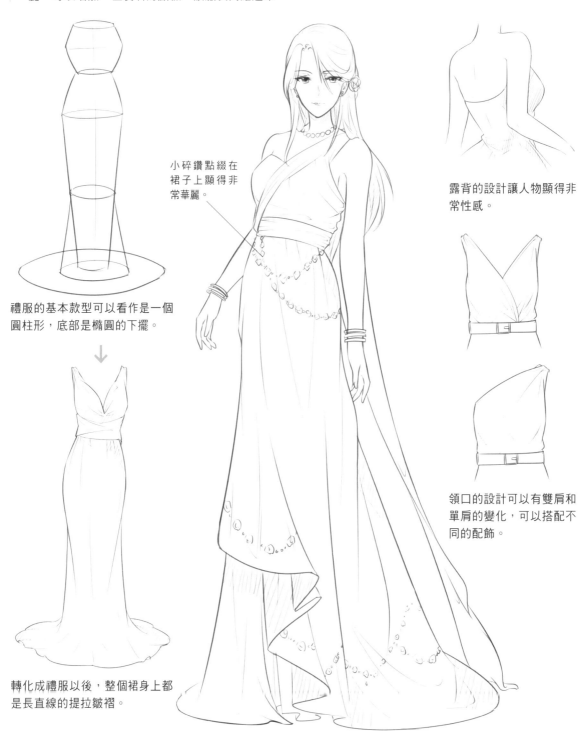

禮服的基本款型可以看作是一個圓柱形，底部是橢圓的下擺。

小碎鑽點綴在裙子上顯得非常華麗。

露背的設計讓人物顯得非常性感。

轉化成禮服以後，整個裙身上都是長直線的提拉皺褶。

領口的設計可以有雙肩和單肩的變化，可以搭配不同的配飾。

4.5.2 華麗的「蘿莉塔」

蘿莉塔風格的服飾以洋裝款式作為基礎，用短裙和各種華麗的配飾搭配出可愛中略帶成熟的風格。各種蕾絲、荷葉邊和蝴蝶結是「蘿莉塔」的常見搭配元素。

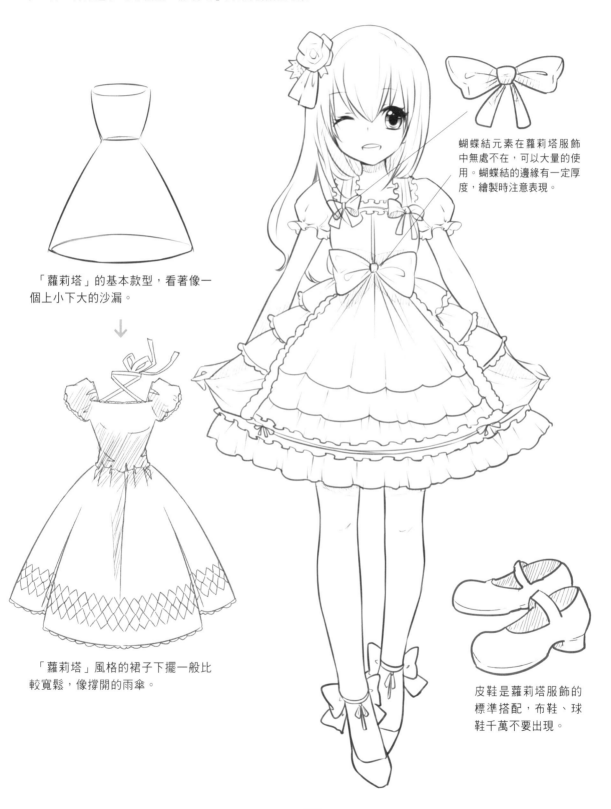

「蘿莉塔」的基本款型，看著像一個上小下大的沙漏。

蝴蝶結元素在蘿莉塔服飾中無處不在，可以大量的使用。蝴蝶結的邊緣有一定厚度，繪製時注意表現。

「蘿莉塔」風格的裙子下擺一般比較寬鬆，像撐開的雨傘。

皮鞋是蘿莉塔服飾的標準搭配，布鞋、球鞋千萬不要出現。

4.5.3 甜美公主裙

公主裙來源於歐洲宮廷服飾，蓬鬆寬大的長裙是它的主要特點。公主裙的裙擺部分一般會用多層布料縫製，層次感豐富，這是我們繪製時需要重點表現的地方。

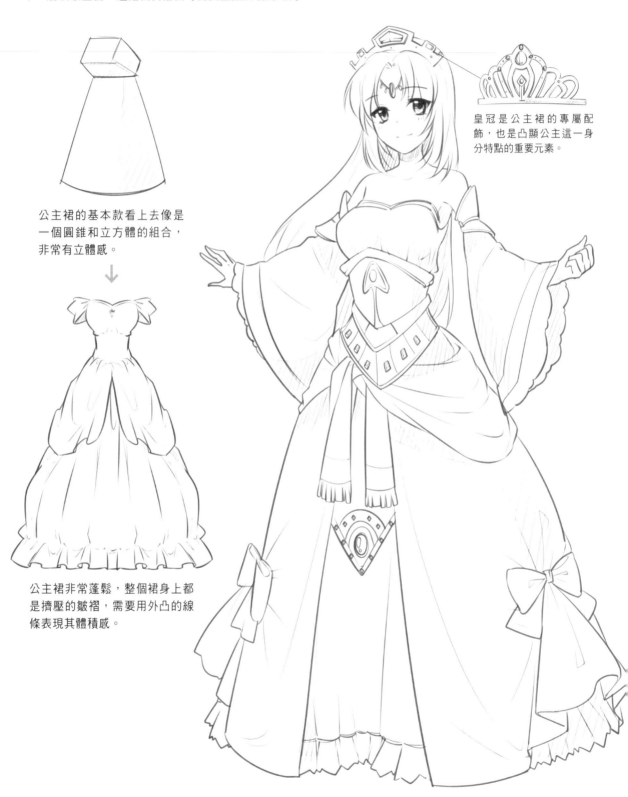

公主裙的基本款看上去像是一個圓錐和立方體的組合，非常有立體感。

公主裙非常蓬鬆，整個裙身上都是擠壓的皺褶，需要用外凸的線條表現其體積感。

皇冠是公主裙的專屬配飾，也是凸顯公主這一身分特點的重要元素。

5.1 構圖—作品成敗的關鍵

構圖是指用科學的方式處理畫面布局，讓主體突出。

5.1.1 常見構圖類型

構圖的基本原則是平衡與對稱、對比和焦點。平衡對稱是要保證畫面的穩定感，對比和焦點是需要突出畫面中的主體。

基本構圖

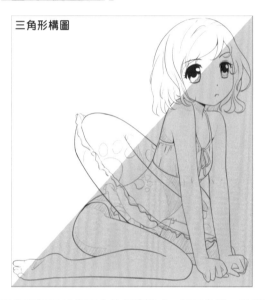

三角形構圖是畫面中的主體構成一個三角形，這樣的構圖穩定、均衡但不失靈活。

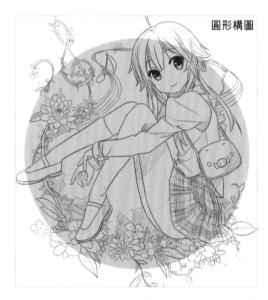

圓形構圖飽滿具有彈性，沒有開始點和結尾點。整個畫面中的主體可以和外框分開，顯得更加突出。

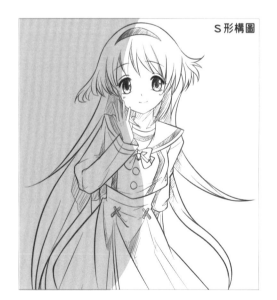

S形構圖流暢，是一種具有視覺流動性的構圖方式，可以引導讀者的視線，將畫面營造出動感。

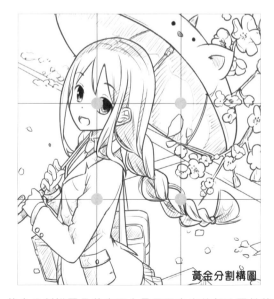

黃金分割構圖是將畫面中最需要突出的部分置於黃金分割點，也就是九宮格中心的四個點上。

空間構圖

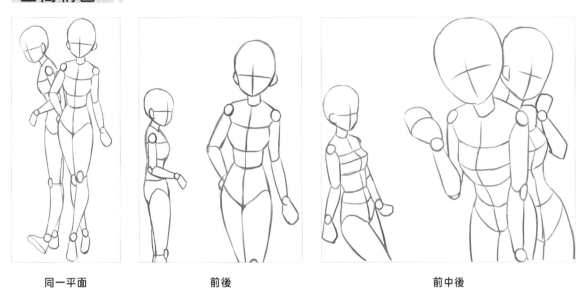

同一平面　　　　　　　　前後　　　　　　　　　　　前中後

近大遠小是突出空間感的一個基本原理。處在同一個平面中的景物或人物不分主次，拉開距離後，前方的人物成為主體，後方的則成為次要人物。在前景和遠景之間加入中景，前中後的關係會讓畫面間的層次更豐富。

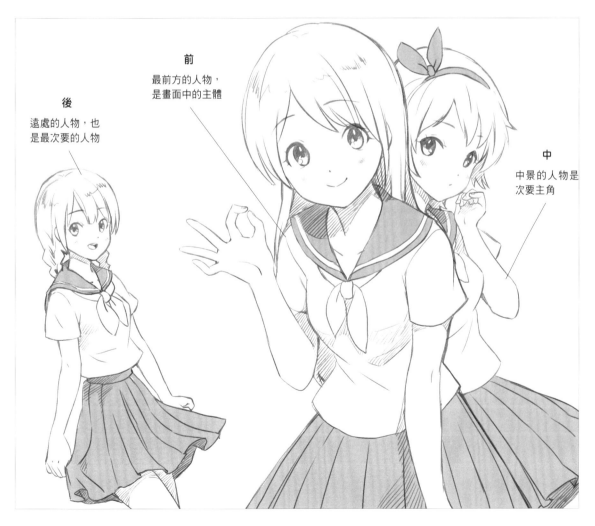

後
遠處的人物，也是最次要的人物

前
最前方的人物，是畫面中的主體

中
中景的人物是次要主角

5.1.2 合理運用構圖

瞭解了構圖方式後，合理地運用才是關鍵。構圖方式並沒有絕對的對錯，保持畫面的平衡穩定，並且突出主題才是構圖的目的。

用位置調整構圖

人物完全居中，畫面顯得比較呆板，可以進行調整。

人物靠在一側，有一種進入畫面的感覺，但卻表現得不完整。

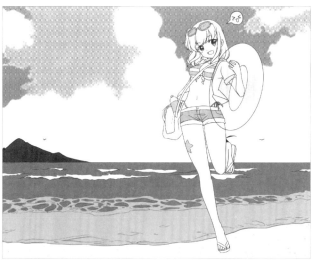

將人物放在了畫面的2/3處，人物的臉部剛好在畫面的黃金分割點上。這樣人物的臉部就變成了視線的焦點，並且整個畫面也很穩定。

拉遠鏡頭，畫面顯得過於空曠，人物太小，使身上的細節也有缺失。

拉近鏡頭，人物充斥畫面，顯得過於飽滿，人物也無法完整地展示。

如何突出構圖主體

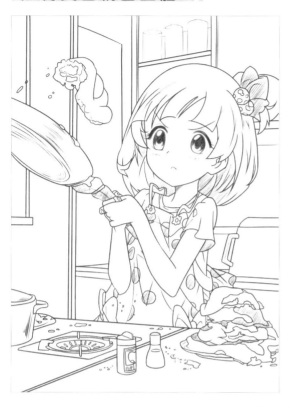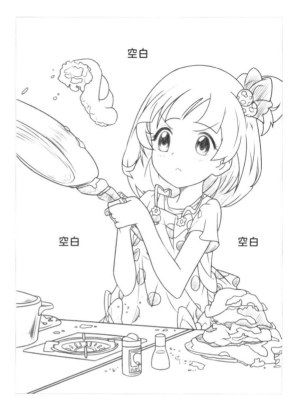

減少元素突出主體

豐富的道具讓整個畫面顯得更加完整，也能夠明確地展現出室內的場景。將這些道具減少，畫面空曠也顯得更加透氣，雖然不能很明顯地表明處於室內，但是人物卻更加地突出。

調整前後景突出主體

將花朵放在前景顯得很大，整個畫面填滿時顯得比較雜亂。將花朵放在後面時花朵也縮小了，整個畫面顯得更加透氣，構圖主次分明。

5.2 透視並不難

透視法是將立體感和空間感表現在平面中的方法。

5.2.1 透視原理

透視在視覺上的直觀感受是近大遠小和變形。近大遠小是近處的物體顯得大,遠處的物體顯得小。變形則是依據一點透視、兩點透視和三點透視的原則。

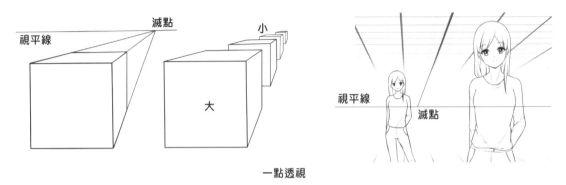

一點透視

任何物體在在空間中的延長線都會相交於視平線上的一點,這個點就是滅點,視平線則是我們觀察時的眼睛高度,不同形狀大小的物體都會依照這個定理。

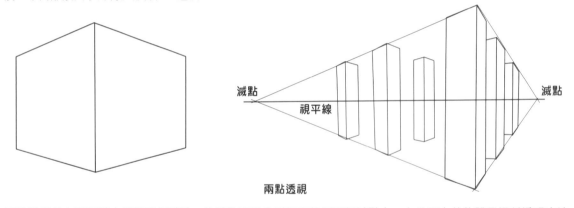

兩點透視

兩點透視是在視平線上設置兩個滅點,物體的兩面分別相交於這兩個滅點上。在地面上的物體用這種透視方法表現,可以更好的展現出立體感。

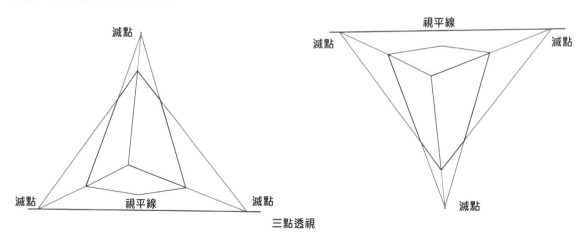

三點透視

三點透視則是在上方和下方各增加一個滅點,用於表現俯視和仰視的情況。在我們生活的空間中,三點透視是最完整的透視。

5.2.2 迅速掌握人物透視

和所有的物體一樣，人體也要遵守透視法則，人體的組成比較複雜，可以使用分解的方式來繪製，這樣會降低難度。

俯視

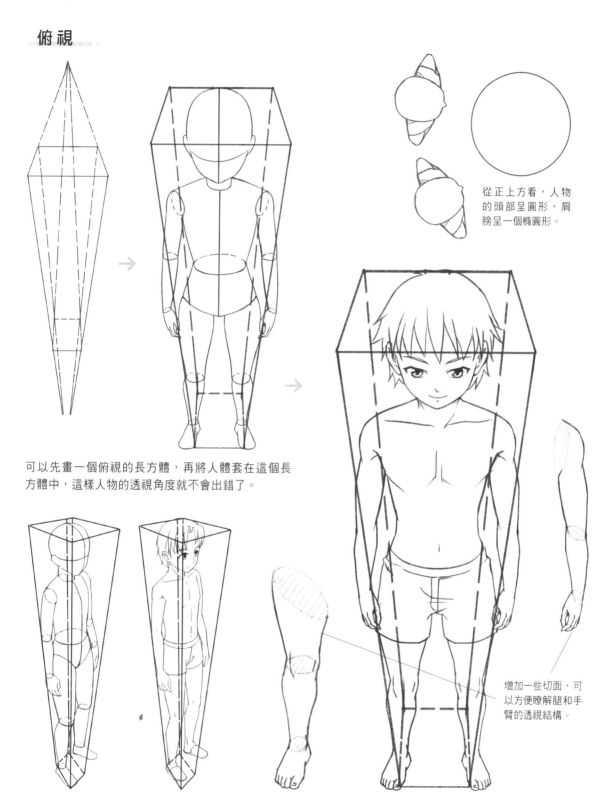

從正上方看，人物的頭部呈圓形，肩膀呈一個橢圓形。

可以先畫一個俯視的長方體，再將人體套在這個長方體中，這樣人物的透視角度就不會出錯了。

增加一些切面，可以方便瞭解腿和手臂的透視結構。

仰視

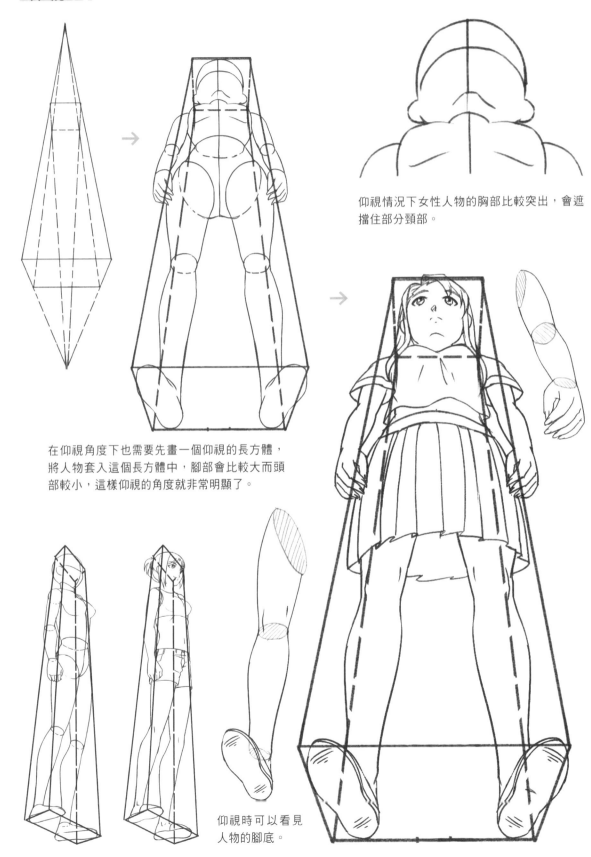

仰視情況下女性人物的胸部比較突出，會遮擋住部分頸部。

在仰視角度下也需要先畫一個仰視的長方體，將人物套入這個長方體中，腳部會比較大而頭部較小，這樣仰視的角度就非常明顯了。

仰視時可以看見人物的腳底。

114

5.2.3 透視讓場景更加真實

在我們生活的空間中，透視法則無處不在。繪製場景的時候要想真實合理，一定要遵照透視法則表現。

室外場景

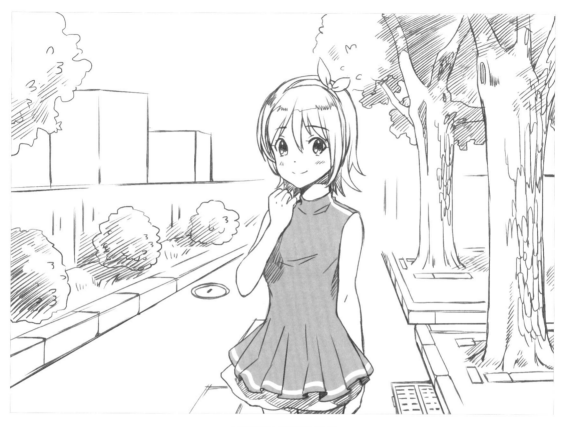

人物與背景的透視合適

人物和背景的透視一致的時候，整個畫面顯得非常和諧。人物也是平穩的站在地面上的，如果透視不合適的話，人物就會和背景分開。

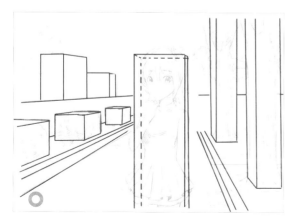

在繪製有背景的畫面時，可以用長方體將畫面中的所有景物都框起來，這樣可以明確地知道畫面中各種元素的透視情況。

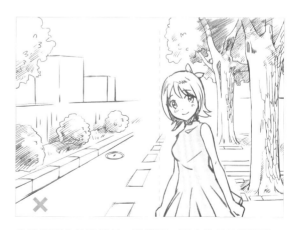

此時畫面中的背景是一點透視，而人物是三點透視，這樣人物和背景就分離開了。

室內場景

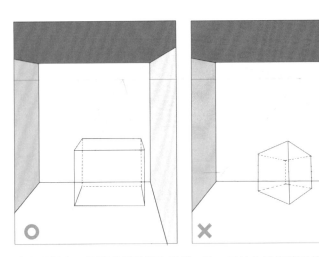

室內場景中，物體的透視要和房間一致。可以先畫出牆面的透視延長線，再根據延長線畫出物體的透視。

房間內的東西需要保持透視的一致性，先保留牆體可以使透視更加清晰。

繪製完成後將牆體線擦去，再畫出牆面上的紋理，這樣就變成了一個相對真實的室內場景了。

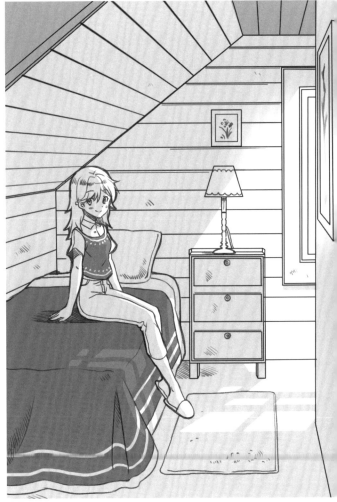

表現各種自然環境時，我們可以加入一些天氣元素，讓環境顯得更加真實。

5.3.1 飛花‧落葉

少女漫畫中飛舞的花瓣和落葉是最常見的點綴，這樣可以豐富畫面中的氛圍。同時也可以凸顯出少女的氣質。

添加飛花作為背景，依然需要注意透視原理。人物前方的花瓣要畫得大一些，遠處的花瓣小一些。花瓣飄動的方向也需要和頭髮、服裝飄動的方向保持一致。

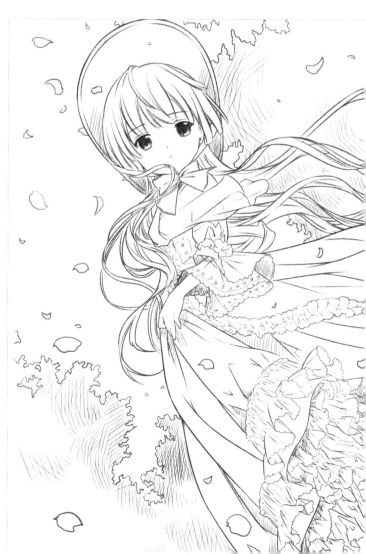

小提示

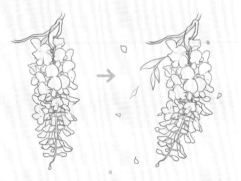

動態與環境的配合

表現飛花的時候，往往是有風吹過，因此要賦予花朵被風吹動的姿態才更加合理。

5.3.2 雨絲・飄雪

雨和雪均屬於常見的天氣，在場景中加入雨和雪可以增加氣氛。雨天表現浪漫；雪則能表現出純淨和清爽。

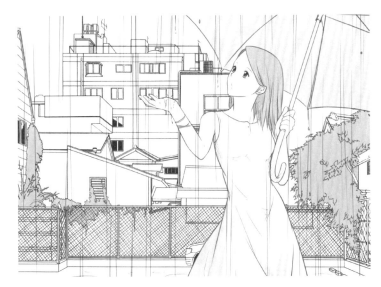

普通的雨可以用垂直地面的線段表現，注意線段的長度要有變化，表現出雨水下落的速度較慢。

狂風暴雨的時候，用密集有力的線條表現。這種強烈的視覺衝擊力，可以表現出雨水和風的速度。

雪花則用圓圈表現即可，並不需要畫出六角形的雪花。

5.3.3 清風‧艷陽

陽光和風在環境表現時也同樣重要，它們都是沒有實際形狀和顏色的物體，在漫畫中需要用不同的線條去表現它們。

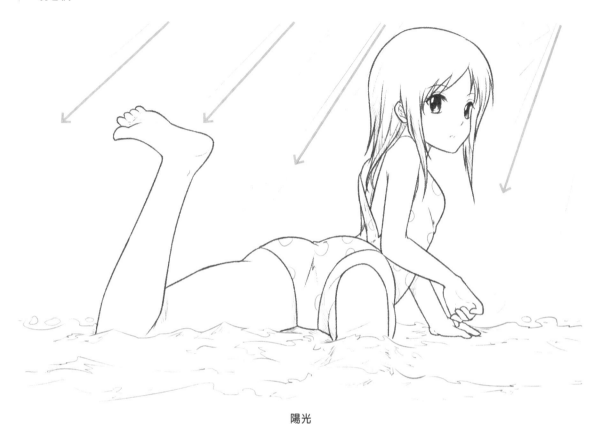

陽光

一般用直線表示陽光，繪製陽光要注意所有光線方向的一致性，並且呈放射狀分布，不要畫成平行的線段。

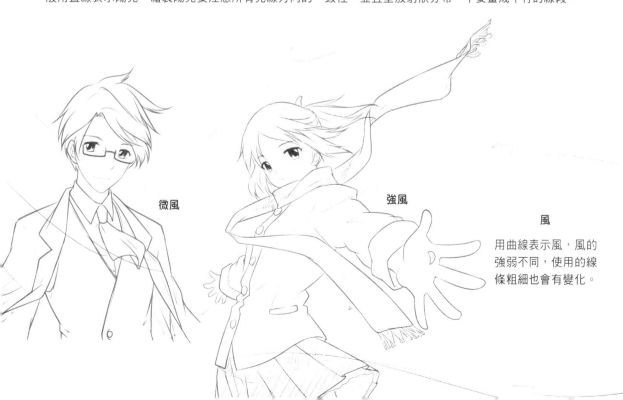

微風

強風

風

用曲線表示風，風的強弱不同，使用的線條粗細也會有變化。

5.4 裝飾性背景

除了真實的場景，用色塊、幾何圖形等平面的圖形作為背景也很好看。

5.4.1 色塊背景

色塊背景是用單純的、沒有紋理的顏色作為背景。在黑白漫畫中運用灰色和黑色簡單表現，方式多變靈活。

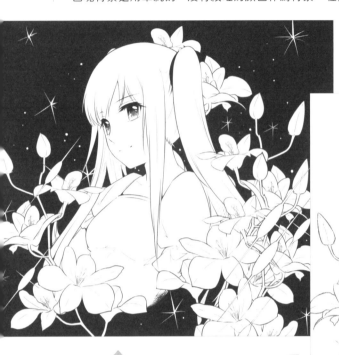

↑
塗黑

風格濃重的塗黑，可以形成強烈的對比，點綴白色閃光可以表現出閃耀的效果。

↗
圓形灰色

圓形灰色的運用可以改變原本的構圖，讓人物更加突出。

→
方形灰色

方形構圖讓畫面更加完整，並且畫面中還多了一些設計感。

5.4.2 紋飾背景

紋飾背景是使用紋飾素材貼在人物的背後，這樣的背景主要是突出畫面的氛圍，並不能表現空間感，所以不需要大量使用，合理地運用即可。

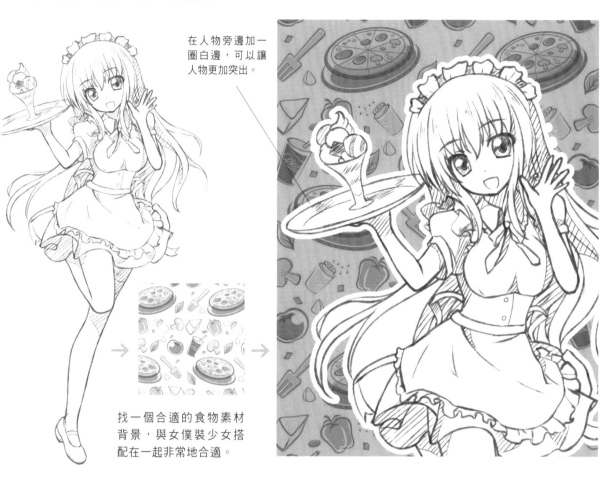

在人物旁邊加一圈白邊，可以讓人物更加突出。

找一個合適的食物素材背景，與女僕裝少女搭配在一起非常地合適。

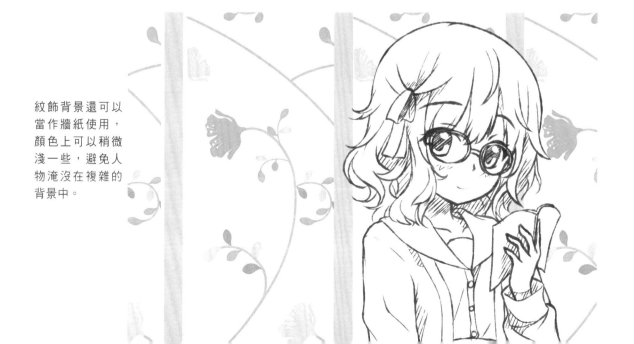

紋飾背景還可以當作牆紙使用，顏色上可以稍微淺一些，避免人物淹沒在複雜的背景中。

5.4.3 文字與符號背景

文字同樣也可以作為背景使用,例如加入擬聲詞讓畫面更有氣勢,使用異形文字彌補畫面的構圖。

用擬聲詞增加畫面的氣氛,給人一種身臨其境的感覺。

古詩詞做背景可以增加畫面的氛圍,讓人物的心境更加清晰地出現在畫面中。

漂亮的弧形引文和人物共同組成的構圖,讓原本比較空曠右上角豐滿起來。

5.5 增加畫面氣勢的秘訣

5.5.1 誇張動作與透視角度結合

更大的透視角度和動作可以加強人物的性格表現，讓原本沒有特色的畫面顯得更加突出，同時還能讓原本有限的畫面包含更多內容。

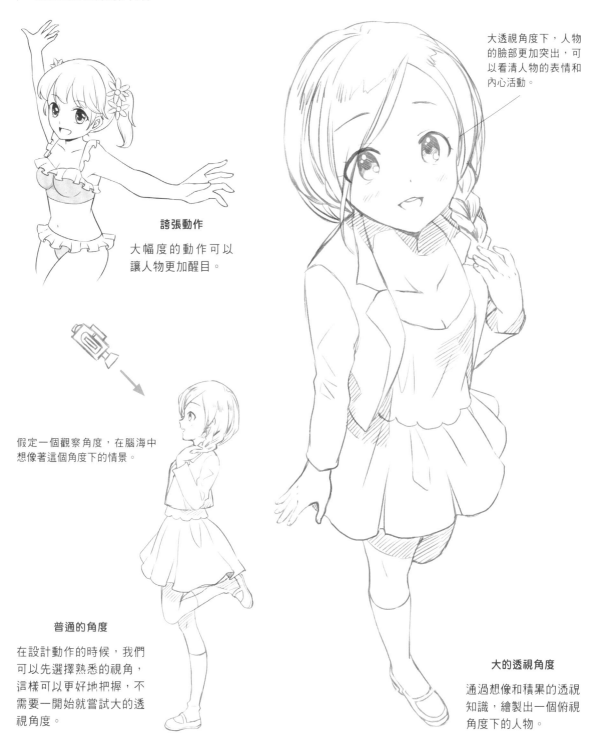

大透視角度下，人物的臉部更加突出，可以看清人物的表情和內心活動。

誇張動作

大幅度的動作可以讓人物更加醒目。

假定一個觀察角度，在腦海中想像著這個角度下的情景。

普通的角度

在設計動作的時候，我們可以先選擇熟悉的視角，這樣可以更好地把握，不需要一開始就嘗試大的透視角度。

大的透視角度

通過想像和積累的透視知識，繪製出一個俯視角度下的人物。

5.5.2 飄動服飾與物件點綴配合

運用具有動態的服裝來增加人物氣勢，是非常靈活方便的手法。強勢的人物可以搭配吹起來的外套，讓人物更威風，柔弱的人則可以裹緊外套來顯示虛弱無助。

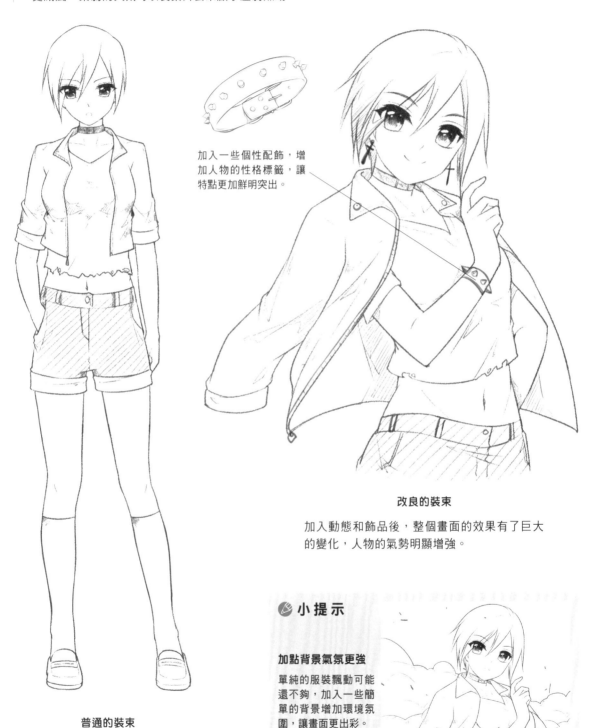

加入一些個性配飾，增加人物的性格標籤，讓特點更加鮮明突出。

改良的裝束

加入動態和飾品後，整個畫面的效果有了巨大的變化，人物的氣勢明顯增強。

普通的裝束

自然狀態下的服飾動作很難抓住讀者的目光，也不夠展現出人物應有的性格特點。

小提示

加點背景氣氛更強

單純的服裝飄動可能還不夠，加入一些簡單的背景增加環境氛圍，讓畫面更出彩。

CHAPTER 6 目眩神迷的光影

6.1 光影的原理

光影在生活中無處不在，在漫畫中加入陰影可以提高畫面的完成度。

6.1.1 光源與陰影的表現

光源就是光線的來源，只要是可以發光的物體都可以成為光源。光線的強弱可以帶來不同的畫面表現，讓整個畫面表現出不同的感覺。

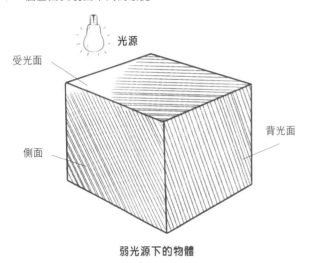

弱光源下的物體

物體迎向光源的一面是受光面。背向光源的一面則是背光面，而介於受光和背光之間的是側面。在光線不強時，陰影的深淺變化不大。

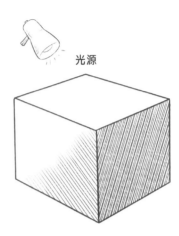

強光源下的物體

在光線很強的時候，物體各個面的深淺變化差的很大，受光面發白、背光面黑，側面是明顯的漸變過渡。

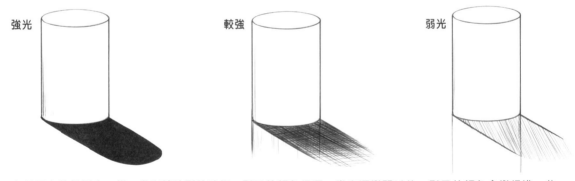

強光　　　　　較強　　　　　弱光

在地面上的投影也一樣，當光線強烈的時候，影子的顏色很深。當光源變弱以後，影子的顏色會變得淺一些。

小提示

多個光源下的陰影

在現實生活中，光源往往不是一個，多個光源會出現多個陰影。多光源時，光源強度一致，陰影深淺也一致，有強弱之分時，強光的背面陰影深，弱光的背面陰影淺。

單個光源　　　　　兩個光源　　　　　多個光源

光源的位置和周圍物體的陰影，都會對物體本身的影子產生影響。把握這些陰影的變化，才可以更準確真實地在畫面中表現場景人物。

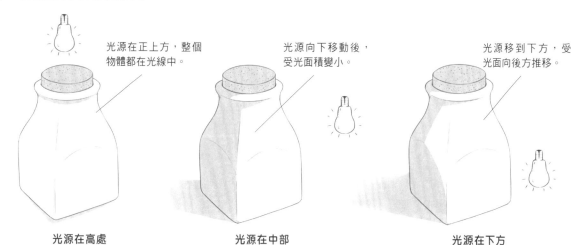

光源在正上方，整個物體都在光線中。

光源向下移動後，受光面積變小。

光源移到下方，受光面向後方推移。

光源在高處

光源在正上方的時候，地面的投影面積很小，基本上只有一條線，陰影在物體的下方。

光源在中部

光源在中部的時候，地面上的陰影變長，陰影出現在光的背面。

光源在下方

光源在下方的時候，地面上的陰影變得更長，陰影末端顏色會漸漸的變淺。

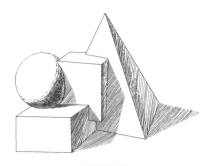

物體堆疊

物體堆疊在一起的時候，物體的陰影會投射在別的物體上，發生形變。

🍃 小提示

自然環境中的遮擋

自然環境中，陰影投影在高度不同的地方會發生一些轉折。

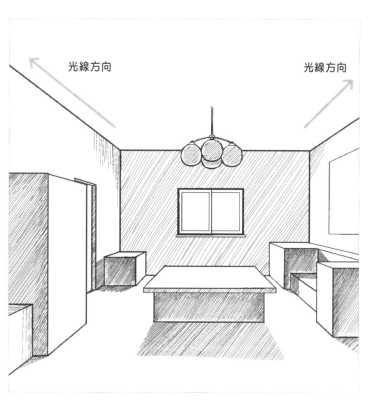

光線方向　　　　光線方向

室內陰影

室內的光影關係要保持一致，不能夠出現混亂的光影情況。在這張圖裡，光源是窗戶，因此所有陰影都在窗戶的反方向。

6.2 光影的表現形式

在漫畫中表現陰影的方式有很多種，不同的表現方式可以有不同的效果。

6.2.1 灰度與塗黑

塗黑和灰度的表現方式給人一種平滑的感覺。並且灰度的深淺變化很多，可以展現出各種層次感，模仿出上色的效果。

💡 小提示

灰度表現膚色

膚色也可以用灰度表現，展現一種異域風情。

塗黑的陰影有著強烈的視覺效果，給人比較強硬的感覺。

灰度的陰影顯得柔和，給人的感覺更像是上色效果。

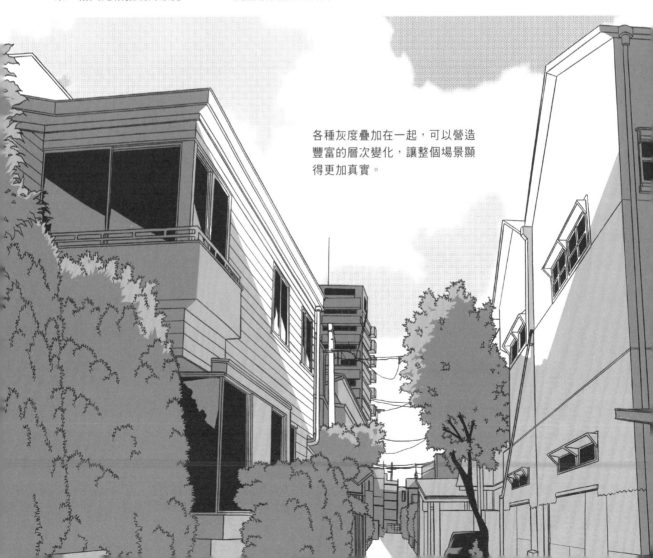

各種灰度疊加在一起，可以營造豐富的層次變化，讓整個場景顯得更加真實。

用排線的方式表現陰影也可以。排線的手法可以表現出素描的效果，讓畫面更具藝術感，雖然沒有灰度那麼多變化，卻有不一樣的風格。

稀疏的排線方式

稀疏的排線可以表現出柔和的陰影關係，給人一種朦朧的美感。

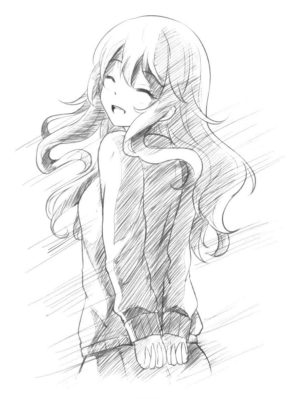

密集的排線方式

密集的排線可以表現出比較紮實的質感，層次也比稀疏排線的方式更多一些。

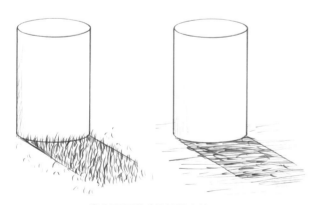

產生不同質感的排線方法

用細密的小線段可以表現出草地的質感，平鋪的線段則可以表現泥土地面的質感。

排線的效果熟練後，可以表現出很好的效果。

6.3 光影展現質感

不同質感的物體會有不同的陰影表現，表現的手法也不相同，需要一一掌握。

6.3.1 物體質感表現

物體有著不同的質感，透明的、光滑的、粗糙的。不同質感的物體，有不同的光影變化，需要用塗黑，灰度等各種方法表現。

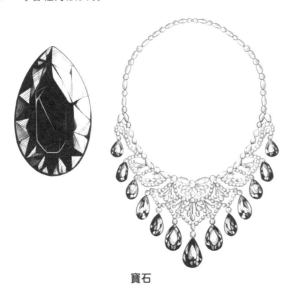

寶石

寶石上有著各種切割面，我們可以用塗黑和排線的方式共同表現。

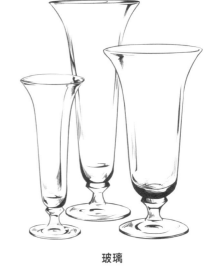

玻璃

玻璃器皿很薄，基本上沒有什麼陰影。只有比較厚的部分需要用塗黑的方式表現。

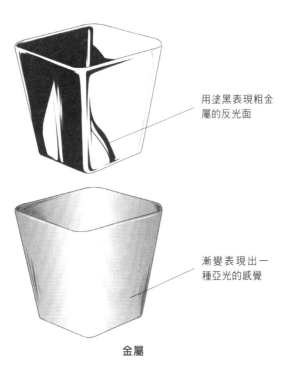

用塗黑表現粗金屬的反光面

漸變表現出一種亞光的感覺

金屬

金屬物體表面有著獨特的光澤，光滑的金屬會有這種鏡面反射，亞光的金屬表面可以用漸變的方式表現。

玻璃窗也可以用漸變的方式表現，這樣可以給出一個光源的方向感。

6.3.2 拉開畫面層次

畫面中色調的變化還可以展現出畫面的層次感，讓本來比較平凡的畫面有了更多的變化，空間感和距離感也有了更多的表現。

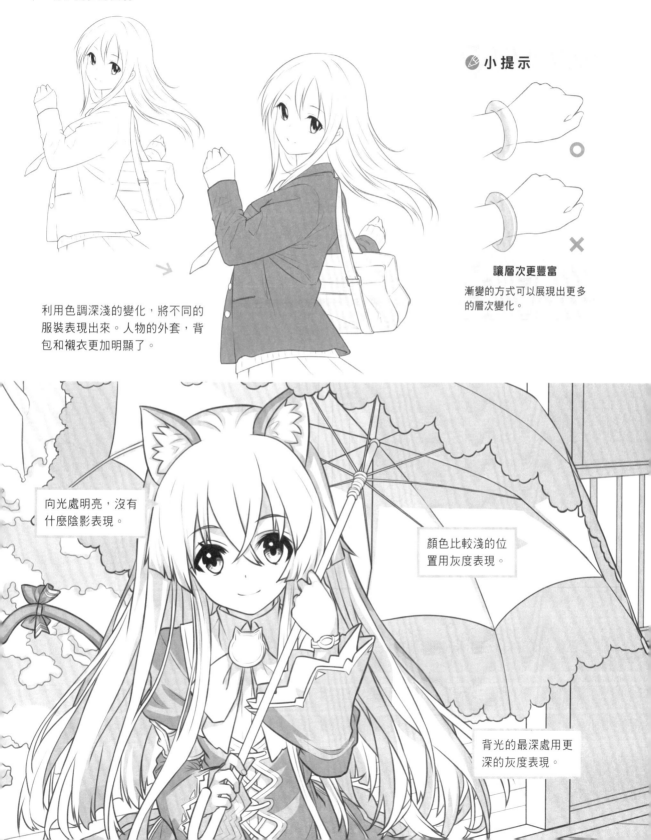

利用色調深淺的變化，將不同的服裝表現出來。人物的外套，背包和襯衣更加明顯了。

🎨 **小提示**

○

✕

讓層次更豐富

漸變的方式可以展現出更多的層次變化。

向光處明亮，沒有什麼陰影表現。

顏色比較淺的位置用灰度表現。

背光的最深處用更深的灰度表現。

6.4 人體光影的變化

人體的陰影變化主要來自身體的結構變化，突出的位置比較亮，凹陷處用陰影來表現。

6.4.1 快速瞭解臉部陰影

真實的人物臉部結構複雜，有著很多的光影變化。在漫畫中我們不需要過於複雜，簡化陰影的結構也可以。

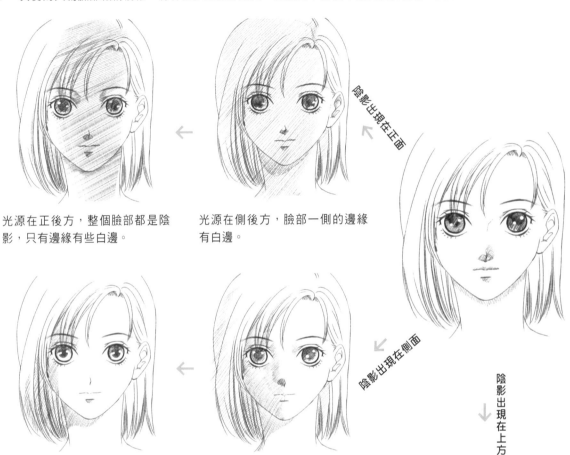

陰影出現在正面

陰影出現在側面

陰影出現在上方

光源在正後方，整個臉部都是陰影，只有邊緣有些白邊。

光源在側後方，臉部一側的邊緣有白邊。

光源繼續向人物左側移動，臉部陰影減少到臉部邊緣。

光源在側面，陰影布滿半個臉部，鼻梁成為光影分界線。

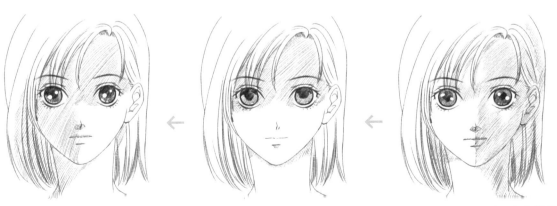

光源在人物左下方，陰影分布在臉部的上半部分和右半部分。

光源在正下方，臉部的上半部有陰影，光影交界線在眼睛下方。

光源在右下方，陰影分布在臉部的上半部分和左半部分。

6.4.2 身體各部分的光影表現

身體的陰影分布和臉部差不多，依然是凸出的部分受光，凹陷的地方有陰影。身體的立體感也可以用陰影來表現。

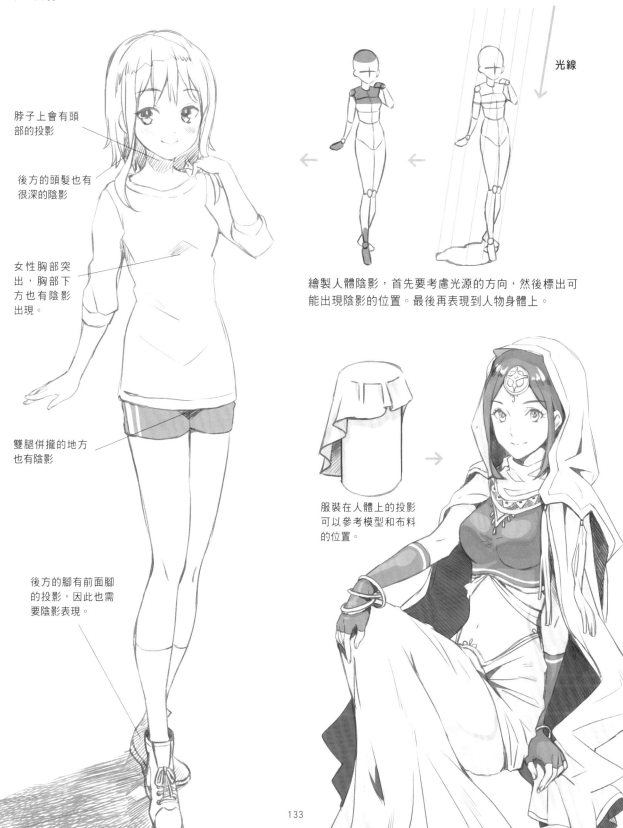

脖子上會有頭部的投影

後方的頭髮也有很深的陰影

女性胸部突出，胸部下方也有陰影出現。

雙腿併攏的地方也有陰影

後方的腳有前面腳的投影，因此也需要陰影表現。

光線

繪製人體陰影，首先要考慮光源的方向，然後標出可能出現陰影的位置。最後再表現到人物身體上。

服裝在人體上的投影可以參考模型和布料的位置。

6.4.3 逆光和反光的表現

利用逆光和反光可以製造一些特殊效果，逆光給人一種比較陰鬱的感覺，反光則給人一種柔嫩、充滿彈性的感覺。

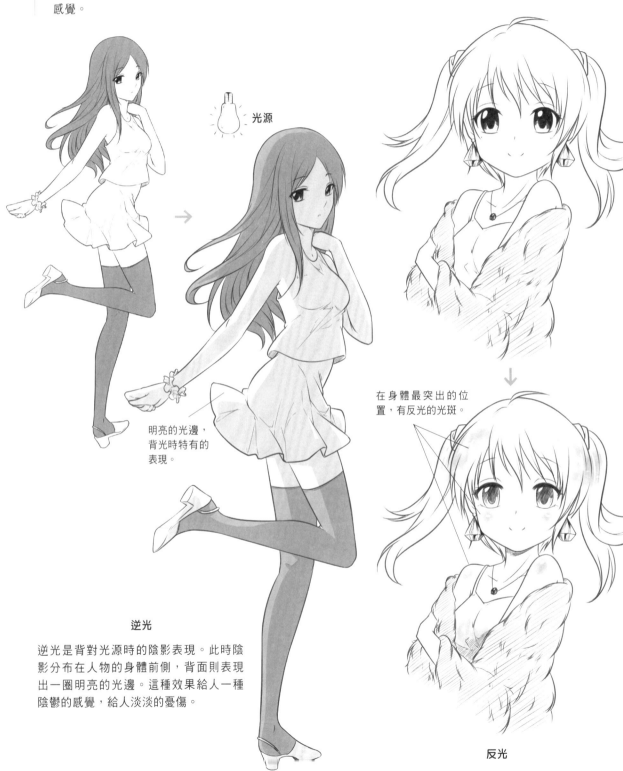

光源

明亮的光邊，背光時特有的表現。

在身體最突出的位置，有反光的光斑。

逆光

逆光是背對光源時的陰影表現。此時陰影分布在人物的身體前側，背面則表現出一圈明亮的光邊。這種效果給人一種陰鬱的感覺，給人淡淡的憂傷。

反光

在皮膚上點出可愛的反光點，能夠增加人物肌膚的亮度，讓皮膚更加嬌嫩。

CHAPTER 7 一起來創作漫畫吧！

7.1 好的開頭很重要—草稿

7.1.1 角色設定不能省略

人物設定看似沒有必要，在實際的繪畫中卻是不能少的。在繪製一個角色的時候，要考慮她的性格特點、適合她的臉部表情、服裝，這樣才能讓繪製的人物更加吸引人。

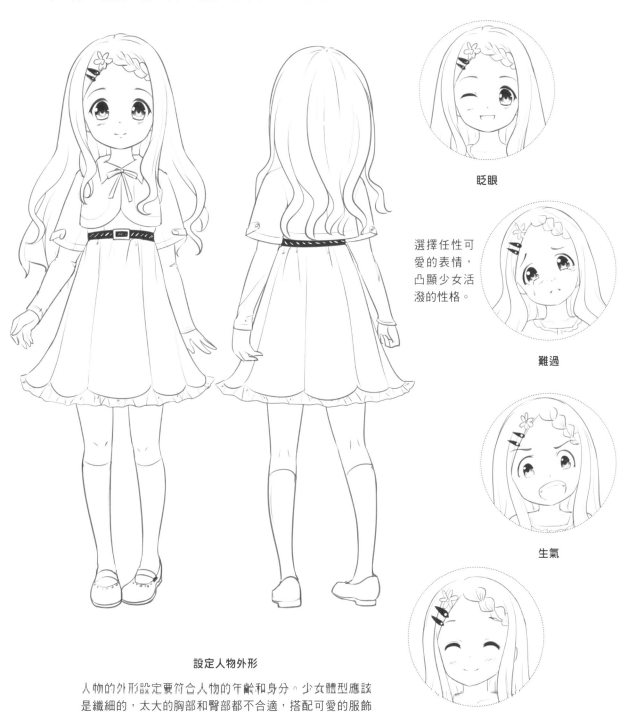

眨眼

選擇任性可愛的表情，凸顯少女活潑的性格。

難過

生氣

設定人物外形

人物的外形設定要符合人物的年齡和身分。少女體型應該是纖細的，太大的胸部和臀部都不合適，搭配可愛的服飾和髮型，以華麗可愛的飾品裝扮為主。

開心

7.1.2 構圖需要反復確認

構圖可以算草稿過程中真正的第一步。構圖決定了畫面的表現力，並且這一步一定要事先確定好，畫好了結構和草稿後就不能隨意修改了。

 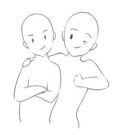

1 瞭解畫面中的兩個人物是什麼關係，這應該是在角色設定中就確定好的。

2 設計一個動作親密的構圖，但是過於正面的角度顯得呆板。

3 換成側面的動作後顯得更加自然。

4 兩人的距離太遠，不符合好友的身分。

5 拉近人物之間的距離，這樣不論是從角色設定還是畫面表現都符合要求，是一個完美的構圖方案。

7.1.3 合適的背景讓主體更突出

背景起著突出角色、烘托氛圍的作用，是非常出色的一步。在選擇背景的時候一定要考慮到創作目的，如果只展示人物，可以用紋飾、色塊背景。如果要表現完整的環境，用真實的背景則比較好。

先觀察人物，明確添加背景的目的是突出人物。

選擇花朵作為背景，一是比較簡單，也可以讓畫面顯得更加華麗。

為了增強氣氛選擇光暈網點紙疊加在畫面上，使背景更加完整。

最後添加灰度，讓畫面中的層次更多變。

7.1.4 加入光影提升畫面完成度

單純的線條畫表現力不足，因此要讓一幅作品的完成度顯得更高，加入光影元素就顯得非常重要，這樣可以提高作品的水平。

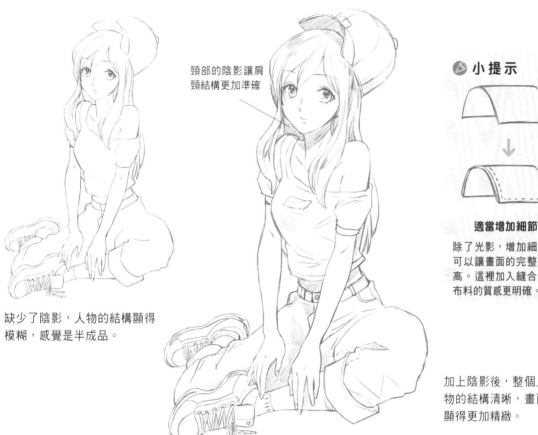

頸部的陰影讓肩頸結構更加準確

缺少了陰影，人物的結構顯得模糊，感覺是半成品。

加上陰影後，整個人物的結構清晰，畫面顯得更加精緻。

小提示

適當增加細節

除了光影，增加細節也可以讓畫面的完整度更高。這裡加入縫合線使布料的質感更明確。

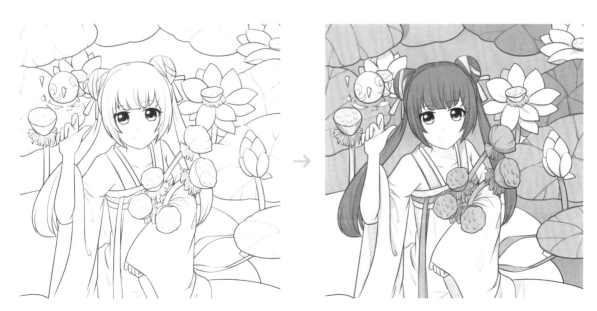

加入各種陰影後可以看出，畫面的空間感更加明確。處於前方的人物和後方的荷花不會黏在一起讓人難以區分。

7.2 閃光少女

現在在實戰中將之前的學習融會貫通,創作一幅屬於自己的漫畫吧。

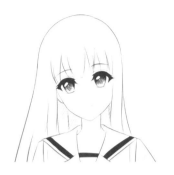

1 先繪製出一個少女的基本形象。

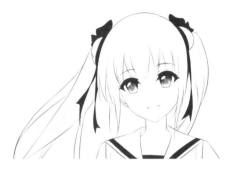

2 改變人物髮型,使人物擁有自己的特點。

3 在繪製草稿之前先確定人物的透視角度和構圖,這裡選擇一個小角度的仰視。

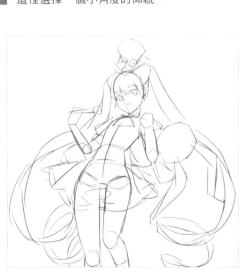

4 在人體結構上添加出五官、頭髮和服裝的草稿。注意表現出服裝和頭髮的立體感。

5 有了好看的髮型,再給她來一套更加華麗的服裝吧!蘿莉塔風格的裙子明顯很合適。

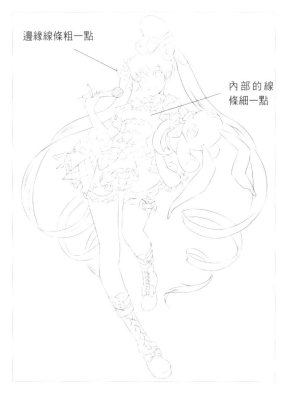

邊緣線條粗一點

內部的線
條細一點

6 在草稿上描線，注意頭髮線條的流暢性，並用
粗細不同的線區分不同質感。

7 擦去草稿線條，並將人物的邊緣輪廓線加深一
點兒，讓人物更突出。

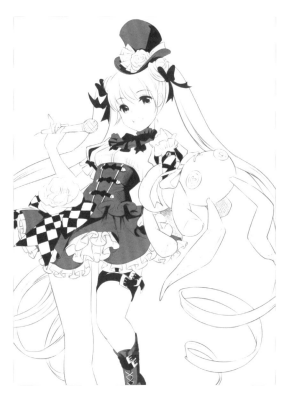

8 將人物服裝上的花紋塗黑，面積不要太大，讓
服裝看起來更加的華麗。

9 添加上一些灰度，進一步增加畫面中的層次感，
讓整個畫面顯得更精緻豐富。

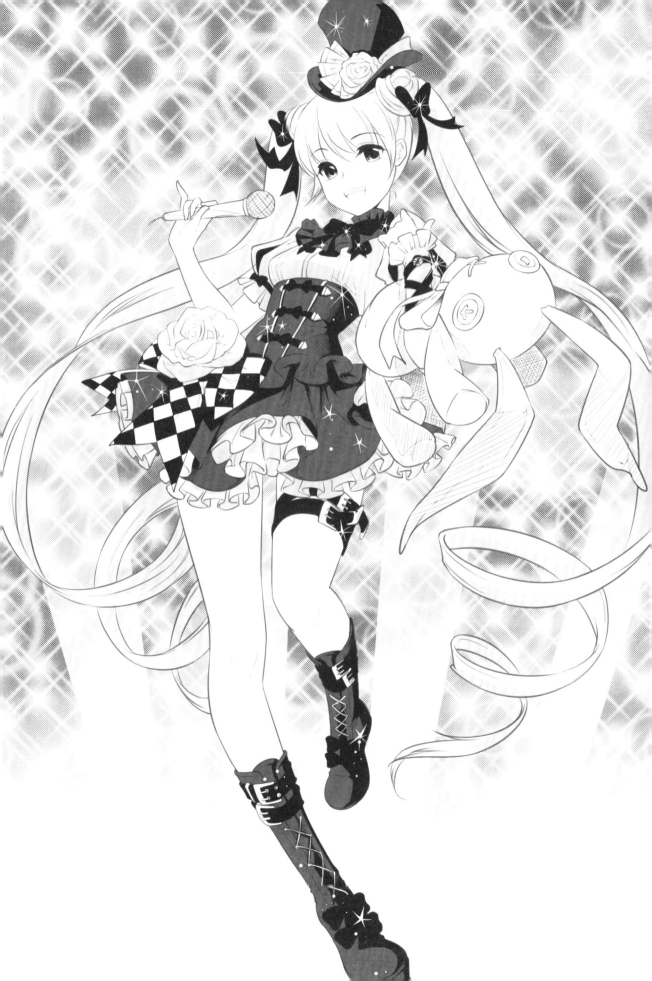

7.3 嬉水樂園

有了前面單人構圖的基礎，來嘗試一下雙人構圖吧。

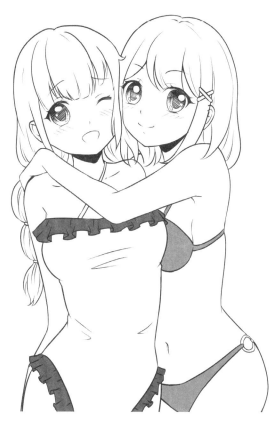

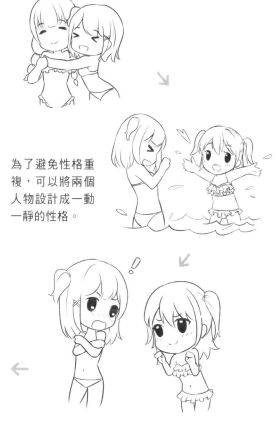

為了避免性格重複，可以將兩個人物設計成一動一靜的性格。

1 做多個角色的人設時，要考慮人物之間的關係，這樣設計她們的動作會顯得更加自然。

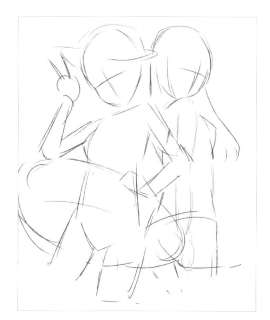

2 第一次我們設計了一個平視視角的構圖，顯然這樣的畫面衝擊力是不夠的。

3 換用仰視構圖，從這個角度觀察，整個畫面的張力更強，也更吸引人。

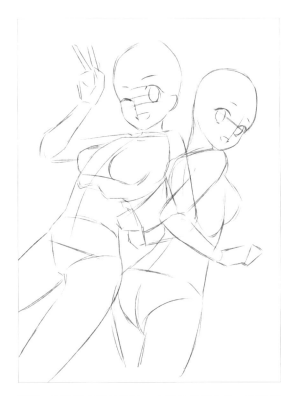

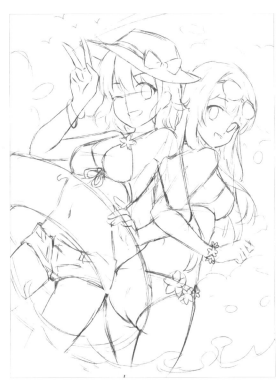

4 繪製出人體結構時，由於是兩個主角，要注意
表現出肢體間的遮擋關係。

5 畫出五官和服裝的草稿，在海邊的背景中繪製
雲朵和海浪。

6 在繪製好的草稿上描線，睫毛可以直接使用塗
黑的方式表現。

7 畫出眼睛內部的結構，表現出瞳孔和高光，也
可以在全部描線完成後再進行。

8 表現身體的時候，要用粗細不同的線條展現身
體結構的變化。

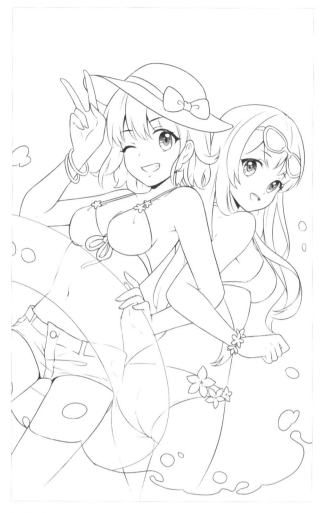

9 勾線完成後，擦掉草稿中殘留下來的多餘線條，並檢查有沒有需要添加細節的部分。

10 前方的人物用淺灰色表現頭髮，展現相對比較活潑的性格。

11 後方的人物則用深灰色表現，看起來更加沉穩。

12 游泳圈的部分是透明的，在使用灰度表現的時候要將下面的線條透出來。

13 海水的表面有流動的波光，可以用白色描一下，提高海水的質感表現。

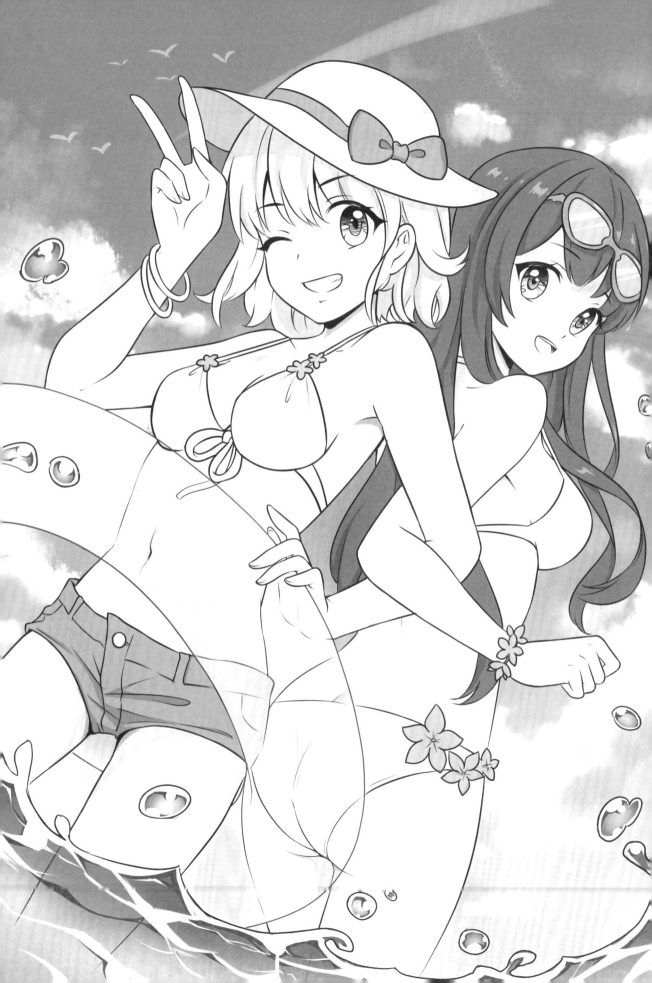

不同年齡的五官

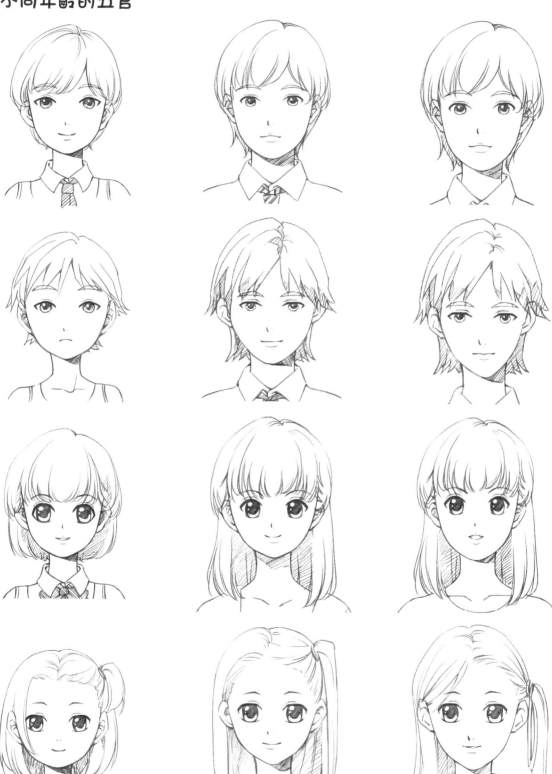

表情畫法集合

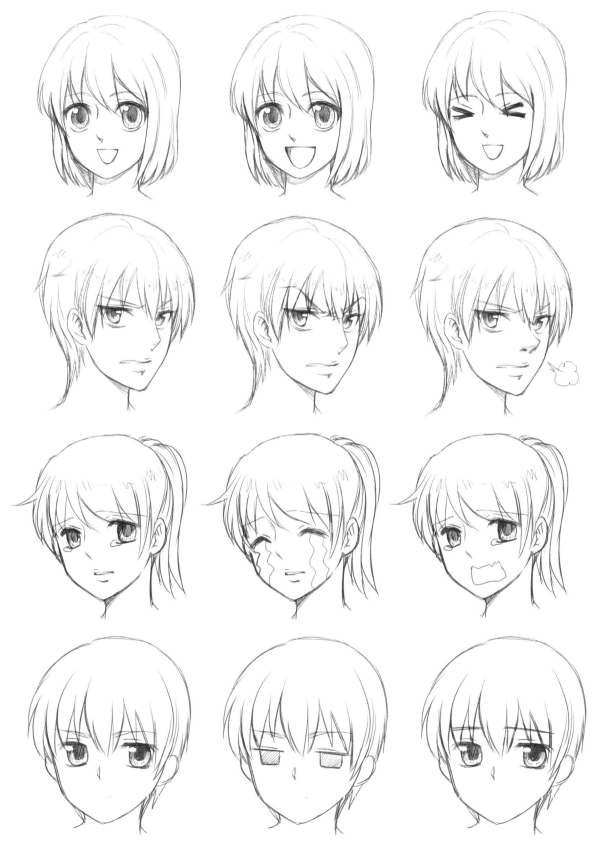

360度髮型變化全掌控

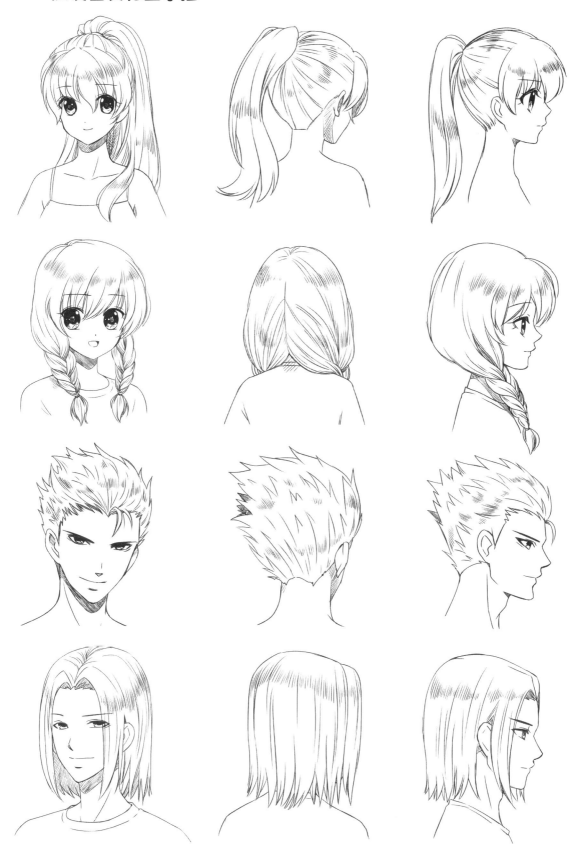

不同性格人物設定

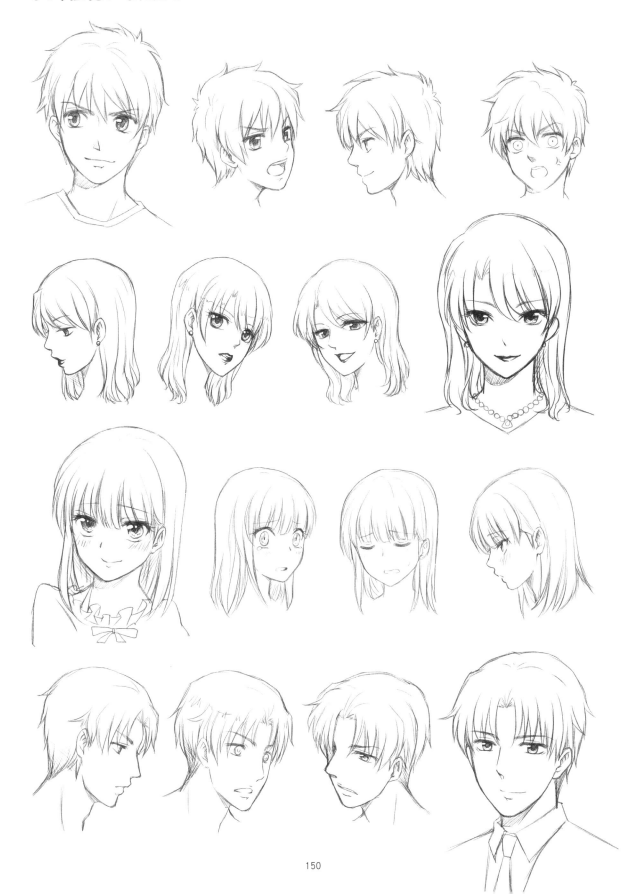

手部動作大全

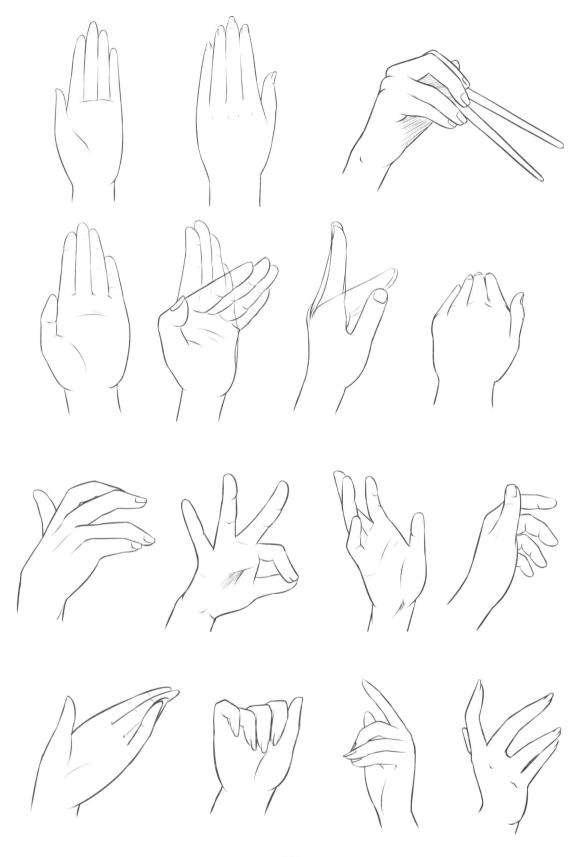

各種視角的身體繪製

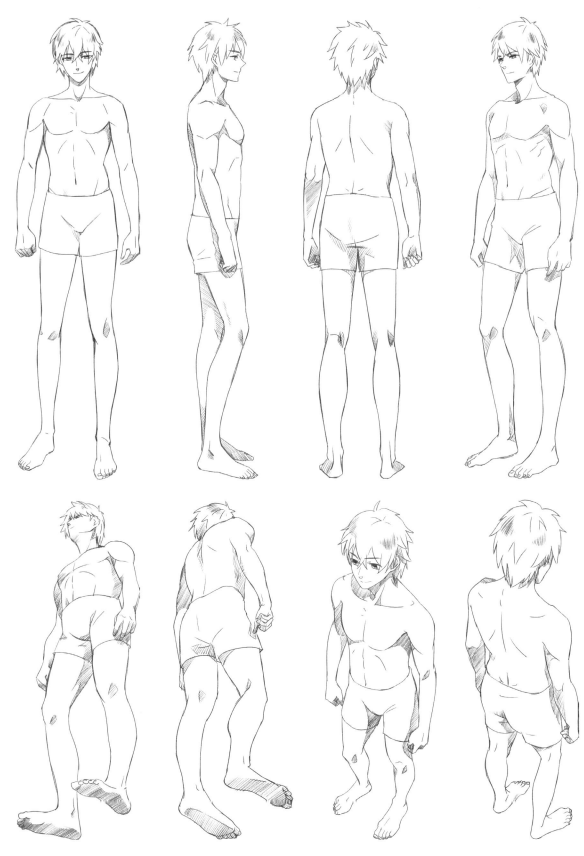

不同體型的身體繪製

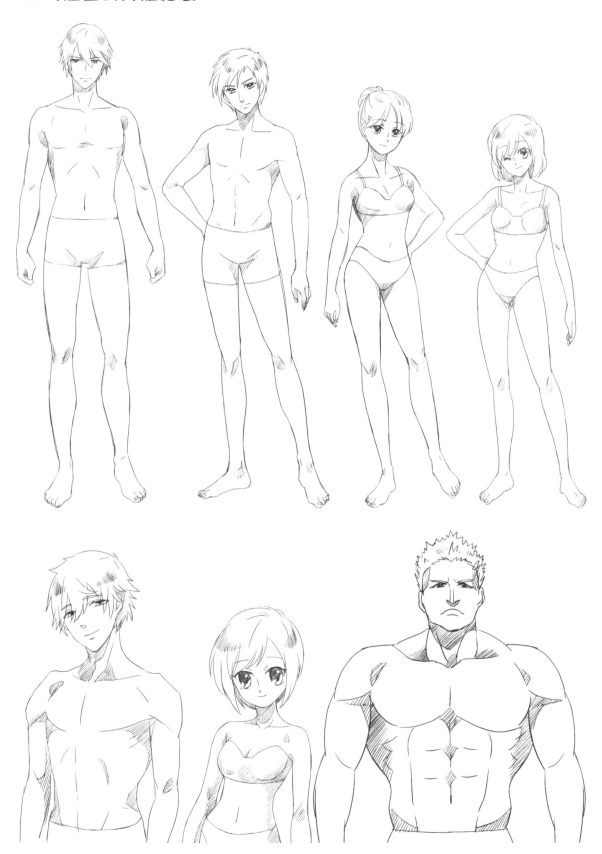

美少女動態展示

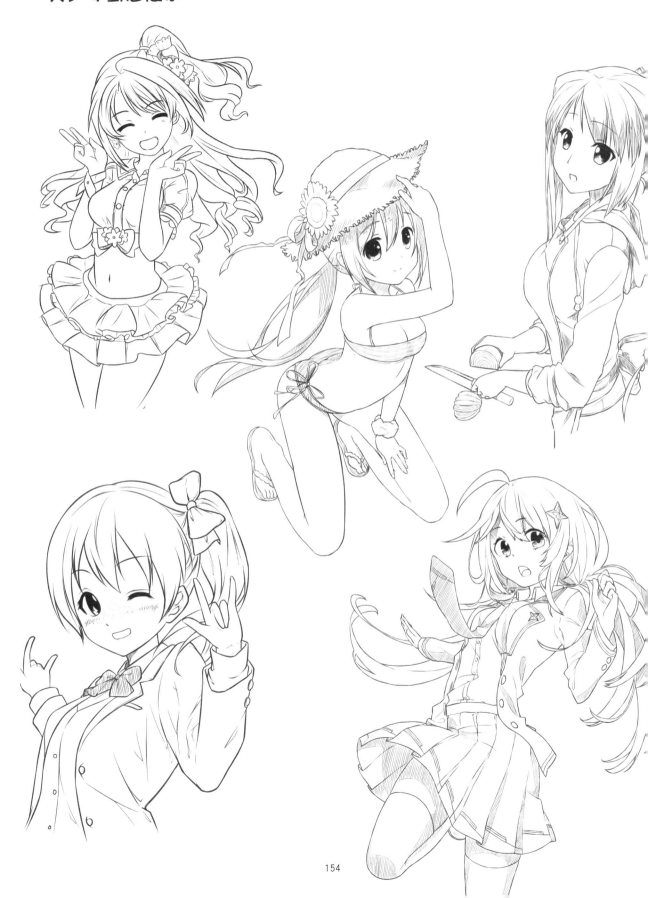

美少年動態展示

個性化服裝圖鑑

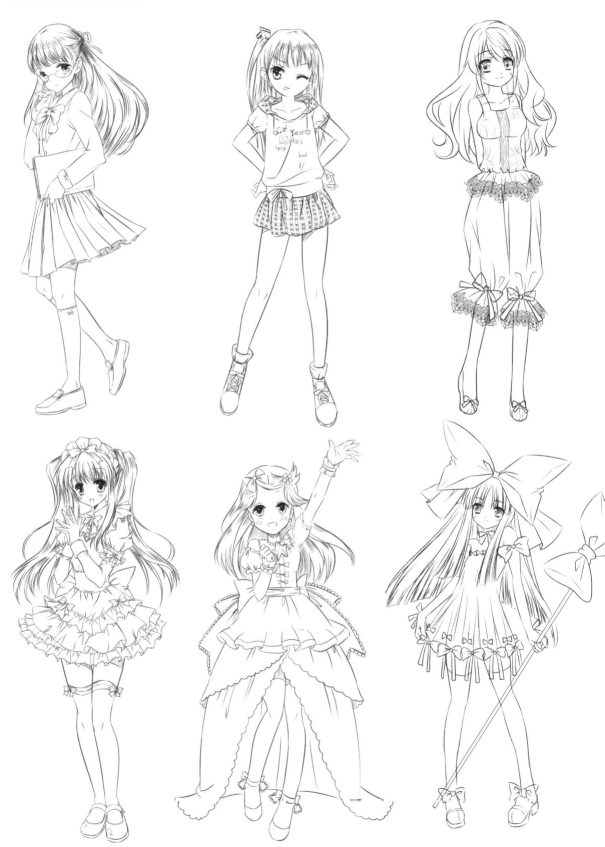

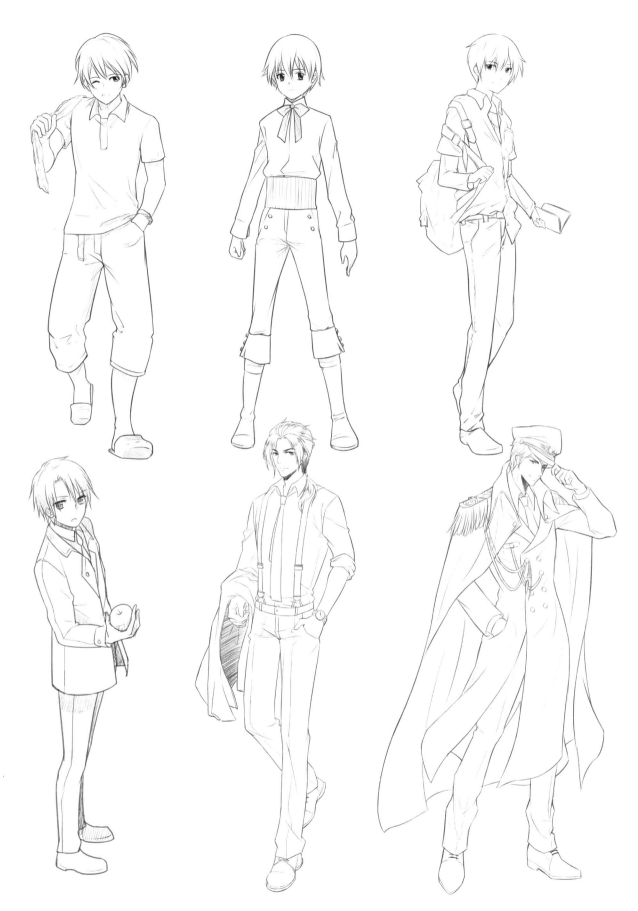

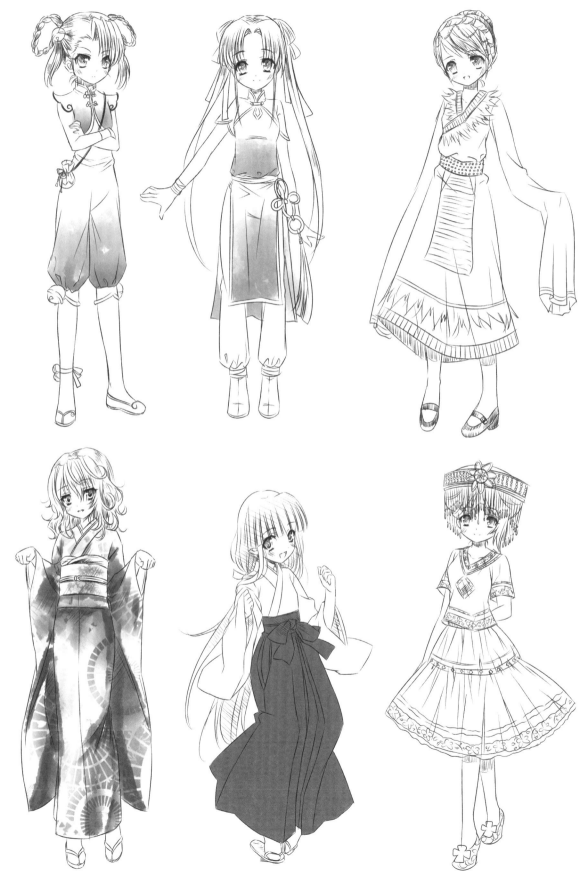

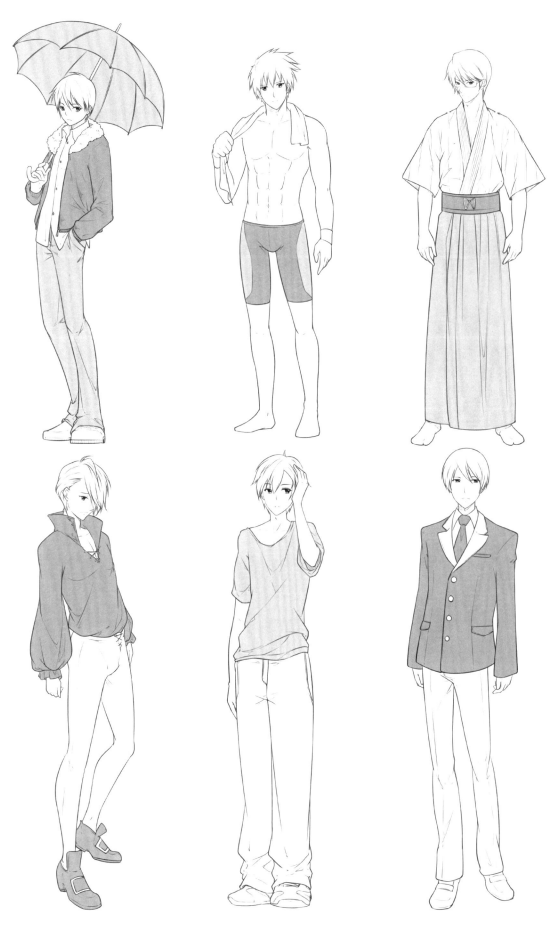

新手快看！
零基礎漫畫素描入門

出　　　版／楓書坊文化出版社
地　　　址／新北市板橋區信義路163巷3號10樓
郵 政 劃 撥／19907596　楓書坊文化出版社
網　　　址／www.maplebook.com.tw
電　　　話／02-2957-6096
傳　　　真／02-2957-6435
作　　　者／噠噠貓
校　　　對／邱怡嘉
港 澳 經 銷／泛華發行代理有限公司
定　　　價／320元
初 版 日 期／2020年6月

國家圖書館出版品預行編目資料

新手快看！零基礎漫畫素描入門／噠噠貓
作. -- 初版. -- 新北市：楓書坊文化,
2020.06　面；公分

ISBN 978-986-377-589-8 (平裝)

1. 漫畫　2. 素描　3. 繪畫技法

947.41　　　　　　　109004099